天空景色的描繪方法

KUMEKI

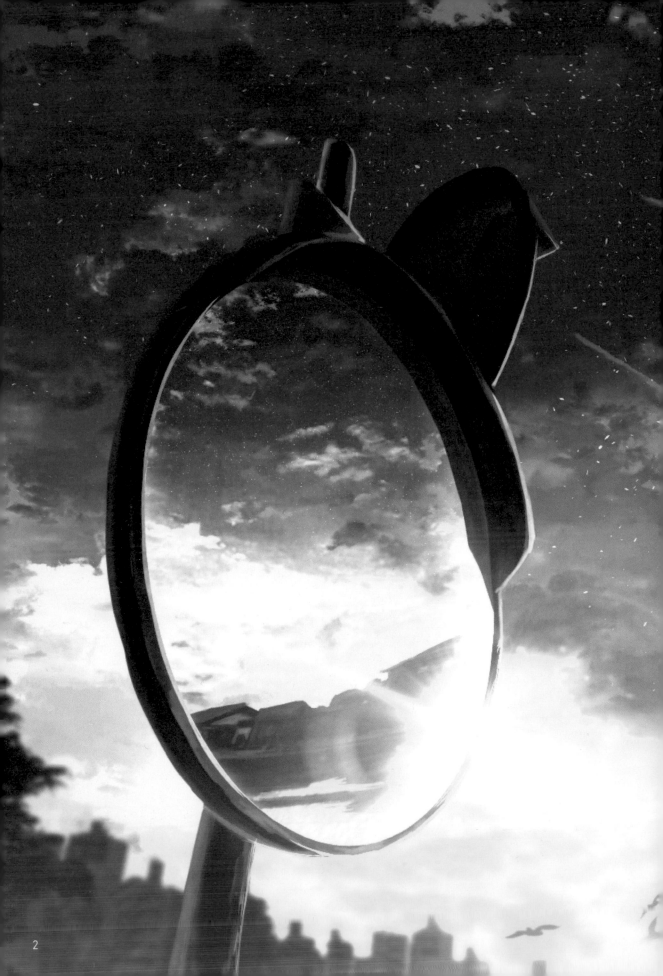

前 言

我是從小學開始畫畫的。

我記得因為偶然的機會，突然想畫操場上的遊樂設施，

所以就畫在筆記本上。

因為畫出來的成果比我想像中還要好，

不由得想到「咦？我搞不好還蠻會畫畫的？」

這應該就是我踏上這條路的契機了。

現在回頭看那幅畫的話，可能會覺得慘不忍睹，

但是因為當時的誤解，成就了現在的我仍然在畫畫。

小學生的時候開始接觸到動畫和漫畫，但不知為什麼沒有被角色吸引，

反而是被背景吸引住了。當時我就想要畫好背景，所以繼續不斷地臨摹作品。

從那之後經過了一段時間，我在中學、高中都獲得了校內的獎項，

變得自信起來，於是便想要去唸專科學校。

專科學校裡聚集一大群總是被周圍的人稱讚畫得很好的人，

因此我又覺得自己的畫好像也沒有那麼好了。

但是因為我不服輸，所以參考畫得很好的作品，

或是直接問對方訣竅是什麼，經過不斷努力，

現在已經進步到可以用畫畫得到工作的程度了。

風景和背景必須畫出很多不同的事物，相當辛苦，

但是相對地，這也訓練我可以畫得出各式各樣的東西。

在本書中，與其說是為了傳授從零開始描繪插畫的基礎知識，

不如說是分享描繪插畫的人可以如何活用各式各樣的素材，

並以完成一幅包括素材在內的插畫為重點，進行編排解說。

雖然只使用素材來畫畫可能有點難，但是透過插畫的描繪過程演示，

我會把基本的思維方式與各式各樣的重點為各位做詳盡的解說。

只要應用本書的課程內容，相信每個人都可以製作出豐富有變化的背景。

雖然我自己還有很多尚未成熟的地方，

但是如果本書能為畫畫時感到煩惱的人提供一點提示的話，我會很高興的。

KUMEKI

Contents

1章

櫻花飛舞飄揚的晴朗天空

2章

雷雨齊鳴巨響的梅雨天空

3章

美麗而讓人感傷的
秋日晚霞

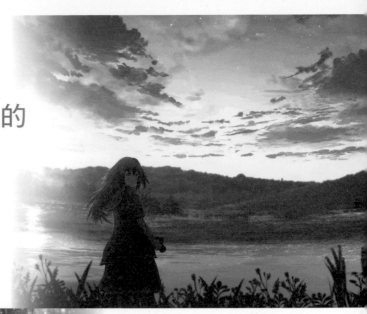

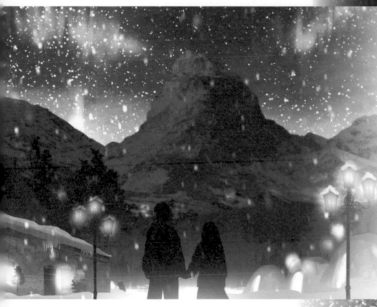

4章

極光閃動耀眼的
純白雪空

5章

光彩明亮燦然的
滿天星空

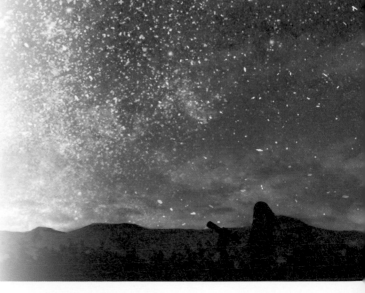

Profile

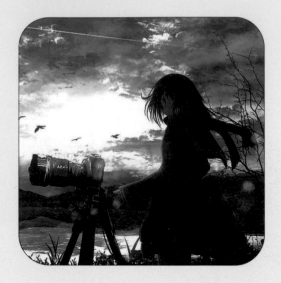

Illustrator **クメキ (KUMEKI)**

1998年2月4日出生
風景背景插畫家、Adobe合作夥伴創作者
喜歡描繪晚霞和星空等題材

作品刊登於「美しい情景イラストレーションダークファンタジー編」
負責繪製「9-nine-」全年齡版的MV與畫集封面背景插畫
負責繪製にじさんじ所屬日本女性虛擬Youtuberシスター・クレァ
（克萊爾修女）的樂曲封面插畫以及其他各種產品封面插畫製作

主要使用軟體：Clip Studio Paint、Photoshop
Twitter：https://twitter.com/KUMEKI_3
Pixiv：http://www.pixiv.net/member.php?id=7434855
BOOTH：https://kumeki.booth.pm
Mail：KUMEKI3@yahoo.co.jp

Gallery

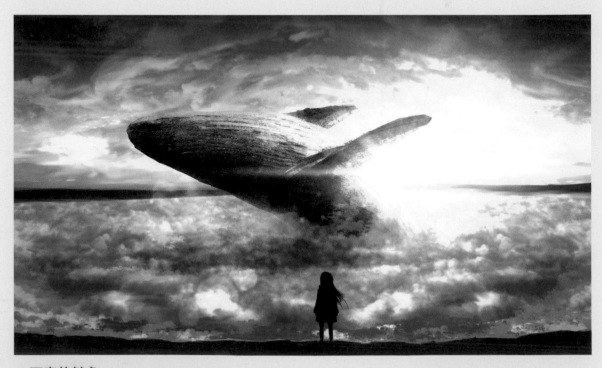

▲ 天空的鯨魚

我試著描繪了不是從海裡，而是從雲海中躍升而出的鯨魚。
這是第一次在Twitter上獲得點讚破萬的作品，對我來說也是一部深深地印在心裡的作品。

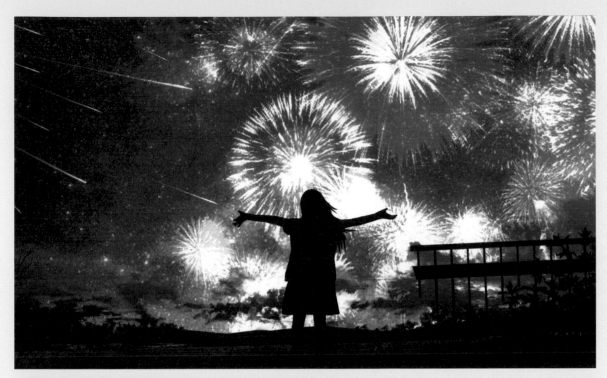

▲ 煙火與星星落下的夜空

我想在煙火季節裡描繪一幅煙火和星空相互映襯的景色。
星空的形象描繪得明亮而美麗,和煙火相較下也毫不遜色。

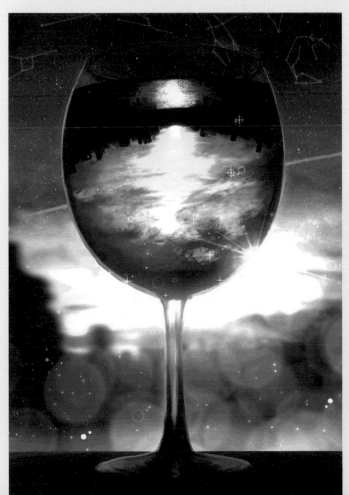

◀ 夕鏡中的天空

在晚霞美麗的漸層色彩中,
加上曲面鏡中倒影,
試著描繪出一件充滿惆悵感的作品。

本書的使用方法

本書共分為5章，
第1～4章將透過KUMEKI的解說，
按照描繪過程演示與說明，
介紹春夏秋冬不同季節感的插畫描繪方法。
每章末尾還有專欄頁面，提供充實的學習內容。

描繪過程

❶ 製作過程

示範各階段的描繪過程，詳細地將從構思到完
成的製作過程按照順序進行解說。

❷ KUMEKI的小建議

刊載KUMEKI對於插畫描繪過程的一些評語和
重點建議。

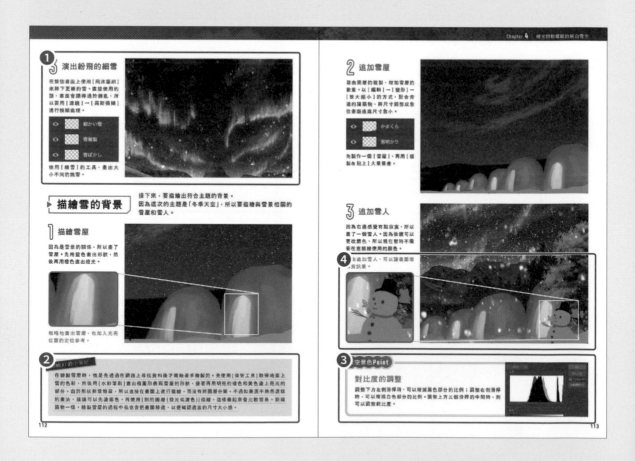

❸ 天空景色 Point

介紹關於天空景色描繪方法的重點及小訣竅。

❹ ZOOM 説明

放大一部分的插畫，更詳細地說明插畫的細節
部分。

1章

櫻花
飛舞飄揚的
晴朗天空

春天陽光照耀大地的「春」之季節。
本章將介紹晴朗天空的描繪方法、
櫻花的描繪方法以及山的描繪方法。

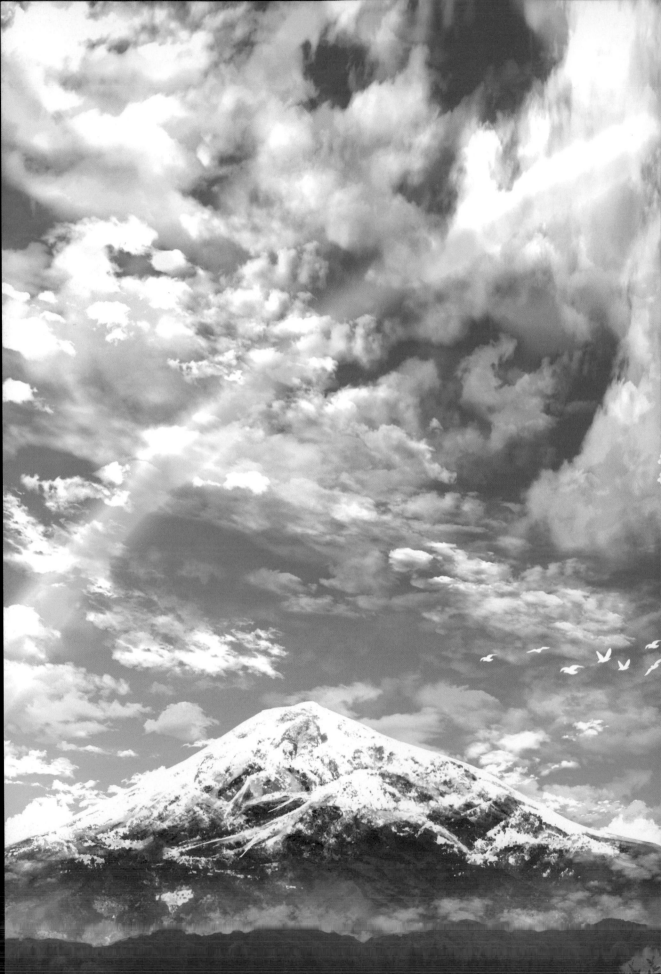

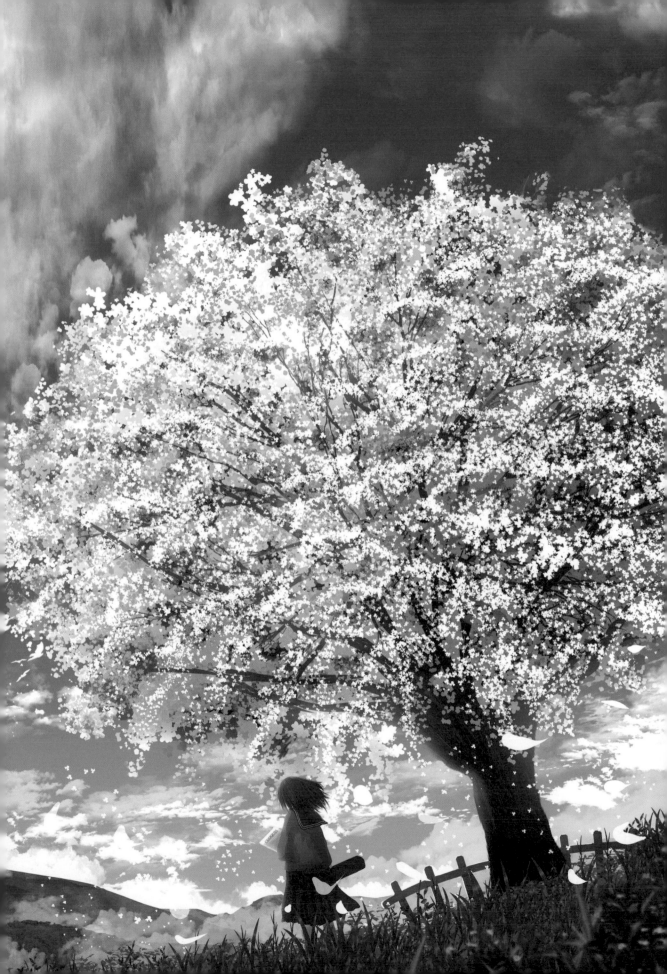

透過草圖呈現世界觀

▶ **描繪草圖**

進入插畫繪製的最初階段,一定要先畫出「草圖」。
透過描繪草圖,可以抓住插畫整體的大致形象,即使是粗略的草圖也沒關係,先試著把腦中的形象以插畫的狀態呈現出來非常重要。

描繪以春天為主題的櫻花與山

因為這一章的主題是「春」,所以描繪了可說是春日天空代名詞的「櫻花」和「富士山」。這次我在繪製插畫所使用的軟體Clip Studio Paint的初期素材很豐富,也可以透過「尋找大家製作的素材」的功能來下載新素材,還能自製素材。紋理筆刷也可以用來繪製插畫,請多多活用方便的素材吧。另外,因為我不擅長自製筆刷,所以都會經常到免費網站或是素材網站下載素材或是紋理筆刷來使用。

KUMEKI 的小筆記

- ・春天的景色
- ・晴朗的天空和充滿自然的景色
- ・一個少女前來寫生的形象
- ・明亮度與彩度都特別高的自然景色
- ・可以感覺到風的形象
- ・富士山與森林
- ・以藍天與綠地為主,再配置象徵春天的櫻花作為點綴

使用的筆刷介紹

每一章都會介紹在插畫製作中使用的筆刷。
光是本章就使用了很多種筆刷，
請各位參考一下使用方法。

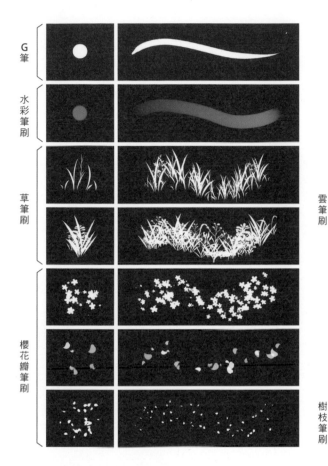

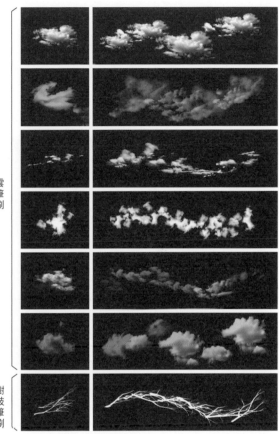

作畫筆刷的設定

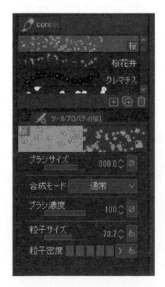

櫻花筆刷

［筆刷尺寸］代表了塗抹時的範圍寬度。另外還可以調整［筆刷濃度］。濃度愈低，顏色就愈淡薄。

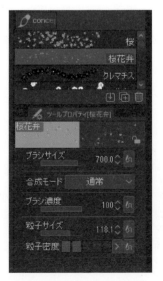

櫻花瓣筆刷

［粒子尺寸］愈大，紋理筆刷會隨之變大；［粒子密度］數值低，粒子的間隔會變得較寬；數值高的話，粒子的間隔則會變得較窄。

遠景・中景・近景

說明插畫的表現手法：遠景、中景與近景。
這些都是在插畫製作上非常重要的技法，所以請大家參考。

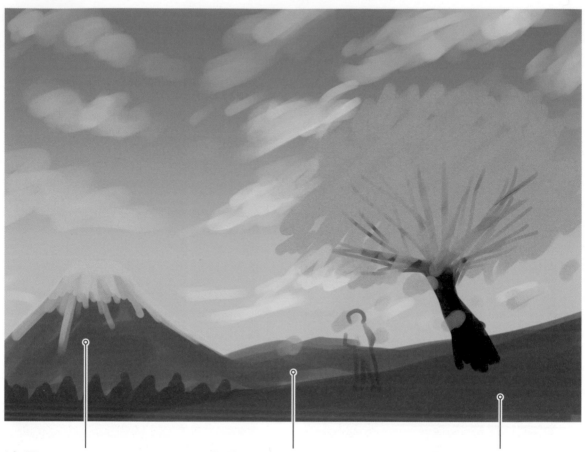

遠景

「遠景」在插畫中是最遙遠的背景。因為是要描繪出遠距離的物體，所以色彩要降低彩度，表現得淡一點，不畫細節，而是用模糊處理的感覺來呈現。

中景

在插畫中相當於中距離的背景即為「中景」。重要的是要使用比起遠景更高的彩度及更深的色彩。細節部分應該要比遠景描繪得更清楚，輪廓也應該更明顯。

近景

在插畫中距離最近的背景是「近景」。此處的色彩表現需比遠景及中景的彩度更高，顏色更濃，細節也要表現得更清楚。訣竅是將距離最接近的地方稍微描繪得模糊一些。

天空景色 Point

關於空氣遠近法

是指在插畫中將相當於最遙遠的「遠景」的景色，描繪出因為大氣層而顯得朦朧，並且偏向藍色調的寫實表現技法。如果想表現出畫面的立體深度時，若能將遠景、中景、近景一起考量的話，就可以很好地表現出立體感。

▶ 所有圖層的介紹

這裡介紹了第1章中使用的圖層。區分為「櫻吹雪」、「雲」、「彩虹」等不同要素。如何使用的詳細方法會在描繪過程的頁面進行解說。

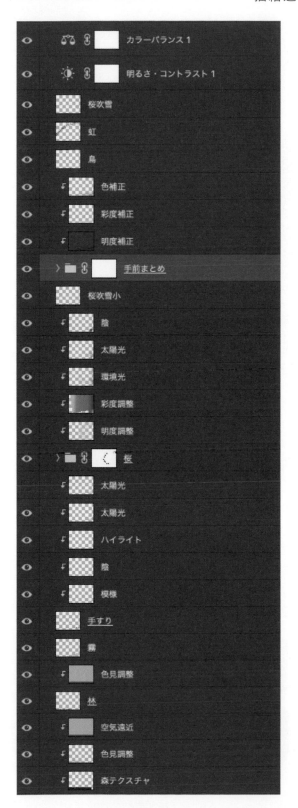

KUMEKI 的小筆記

本書提供了此次在「春日」的插畫製作中使用的全部檔案資料。希望各位能夠實際使用這些檔案資料實踐練習的話就太好了。

※檔案存放於 Google Drive 資料夾中。

▶ 塗色方法

這裡要介紹背景底色的顏色漸層的塗色方法。從藍天的深色過渡到淺色的塗色方法，是描繪天空的第一步。

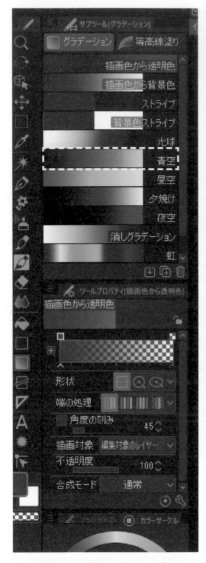

由於這次的背景是藍天，所以要表現出從上面的深藍色天空，過渡到下面的淡藍色天空的景色變化。使用漸層工具的「藍天」、「白天的天空」，可以畫出像右圖一樣的漸層效果。藉由這樣的漸層變化，可以描繪出寫實的藍天。

KUMEKI 的小筆記

以下是本章所使用的色調介紹。依照「天空」、「草地」、「富士山」、「林木」、「櫻樹幹、樹枝」、「櫻花」進行分類。同時也標記了色彩濃度的設定值，請各位參考。

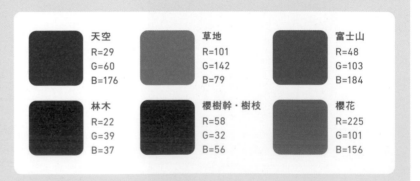

天空
R=29
G=60
B=176

草地
R=101
G=142
B=79

富士山
R=48
G=103
B=184

林木
R=22
G=39
B=37

櫻樹幹・樹枝
R=58
G=32
B=56

櫻花
R=225
G=101
B=156

▶ 雲的描繪方法 1

這裡是以雲的描繪方法為主題進行介紹。
雲的描繪方法有很多種不同的模式。

卷雲（條狀雲）

在雲的分類當中位於對流層上層的「卷雲」。關鍵是要從粗線開始慢慢描繪，邊畫線邊模糊處理。

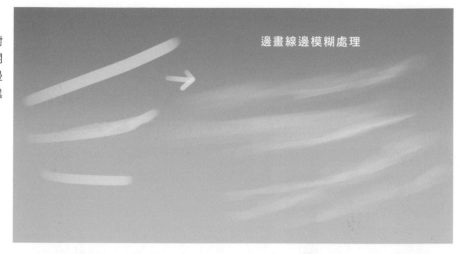

邊畫線邊模糊處理

卷層雲（薄層雲）

與卷雲同樣屬於上層的「卷層雲」。將模糊處理後的線條，再進一步淡化處理。

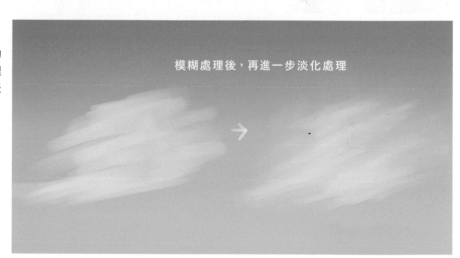

模糊處理後，再進一步淡化處理

卷積雲（鱗狀雲）

與卷雲、卷層雲同樣屬於上層的「卷積雲」。畫線狀時要保留一些間隙，一邊畫線一邊模糊處理。

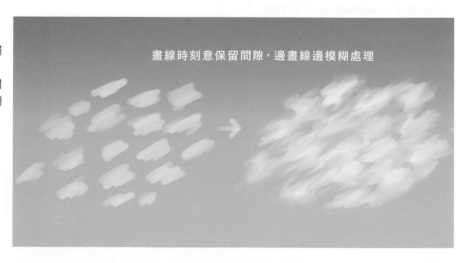

畫線時刻意保留間隙，邊畫線邊模糊處理

描繪櫻花

▶ 描繪櫻花的過程

畫完大致上的背景要素之後,接下來要將櫻花樹等更詳細的部分描繪出來。作畫的訣竅是一邊意識到整體的構圖,一邊進行描繪。

1 櫻花樹枝的描繪方法

首先,畫上與草圖一樣的深色樹木後,再畫上顏色較深的櫻花。加上藍色的話,看起來會更像是櫻花的影子。之後還要追加明亮的部分,疊上一個[覆蓋]的圖層,在櫻花上加上定位參考線。

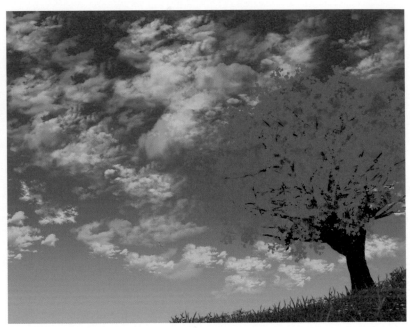

2 描繪櫻花樹枝

使用[G 筆工具]和[樹枝筆刷]增加從櫻花縫隙中可以看到的樹枝。因為之後還可以進行調整,所以即使畫得很均勻也沒有關係。

 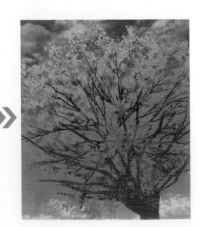

3 描繪櫻花的部分

先畫出花的最亮部分，一邊利用網路照片之類的參考資料，確認
櫻花隆起部位的形狀，並且一邊進行描繪。注意保持畫面上的均
衡感，因為添加太多明亮區域會讓畫面變得過於雜亂。

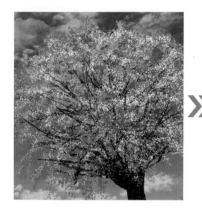 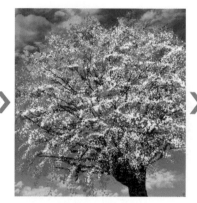 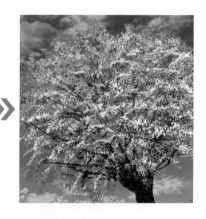

4 呈現出櫻花的立體感

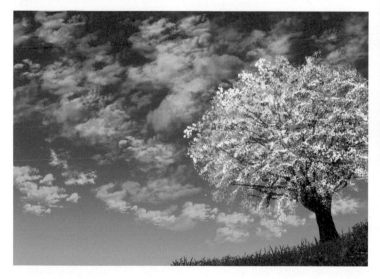

使用［噴槍筆刷］和［圖層效果：
發光］在整棵櫻花樹上點綴光亮
處，這樣就更有立體的效果。

天空景色Point

櫻花的描繪方法

描繪櫻花花瓣的時候，如果樹枝也能清晰可見，那就更美了。如果以櫻花是由一簇一簇的花瓣聚集
在一起組成的形象去畫，會比較容易描繪。要是能讓團塊狀的櫻花花瓣受到重力影響而垂下的話，
可以更加顯現出櫻花的美麗。櫻花的樹幹畫得粗壯一些，比較有存在感，感覺起來更好。樹幹也可
以呈現出外表的凹凸不平或形狀的扭曲，能夠更添氣氛。

5 添加顏色

因為覺得櫻花的顏色有點淡，所以用［噴槍筆刷］與［圖層效果：覆蓋］添加粉紅色。

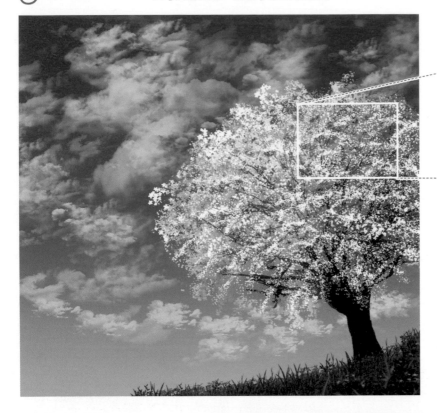

藉由描繪大大小小的櫻花花瓣，呈現出立體感。

使用［覆蓋］功能，可以調整色調。

6 營造空氣感

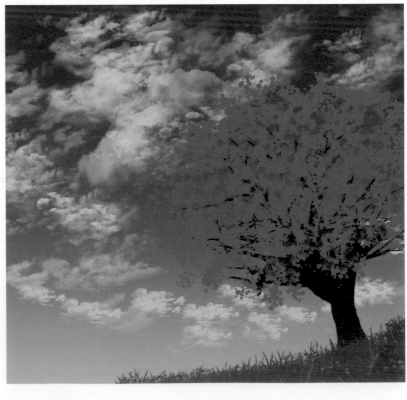

櫻花的樹幹以及花沒有受到陽光照射的那一側，用［噴槍筆刷］與［圖層效果：濾色］加上淡藍色。這樣可以加上一些空氣感。

櫻花樹的描繪方法

關於櫻花樹的描繪方法中，將針對櫻花花瓣的畫法及櫻花花瓣的散落方法進行解說。

花瓣的描繪方法

1 將櫻花繞著樹幹圍成一圈。

2 吸管工具（スポイトツール）：藉由取得顯示色的方式汲取櫻花的顏色，然後以剪裁至花瓣的方式塗滿上色。

3 一邊調整［粒子尺寸］，一邊描繪成後方較小，前面較大，這樣的呈現方式應該也很有意思。

小　　大

樹枝的描繪方法

1 從粗樹幹分叉成細枝椏的方式描繪。

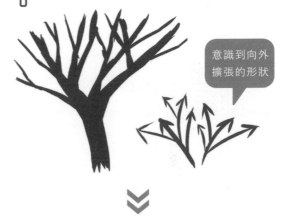

意識到向外擴張的形狀

2 雖然不一定需要嚴格遵守，但是配合像這樣的大概分枝數量的印象來畫的話，會比較容易描繪。

花瓣的散落方式

將［櫻花筆刷］的［粒子尺寸‧密度］數值調低，以向下流動的方式作畫。

描繪山景

▶ 描繪富士山

畫完櫻花後,接下來要畫富士山。
一邊描繪一邊透過觀看網路上的圖片來確認形狀及其他細節。

1 描繪整座山　　透過描繪山的整體輪廓,掌握大致的形象。

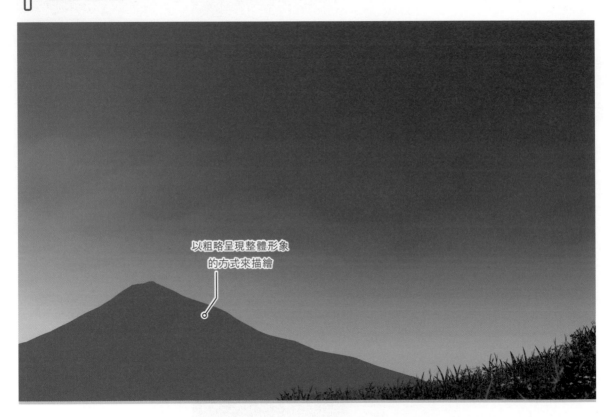

以粗略呈現整體形象
的方式來描繪

天空景色 Point

如何描繪出「山」的感覺

描繪山的時候,可以先用底色決定好大致的形狀,然後由最暗
到最亮依序塗上顏色,這樣會比較容易描繪。不要使用[噴槍
筆刷]這類模糊的筆刷,而是刻意使用邊緣清晰的筆刷來塗色
的話,會更有山的感覺。如果這樣做有困難的話,建議在上面
以「剪裁」的方式貼上山的紋理圖像,然後再加筆描繪。畫高
山的時候,在下方配置一些建築物或是雲朵,可以強調山的高
度,看起來會更有魄力。

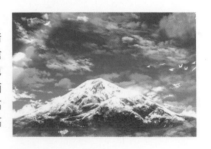

2 加上山的陰影範圍的定位參考線

畫出山的輪廓後，
接下來先要描繪出陰影的區域。

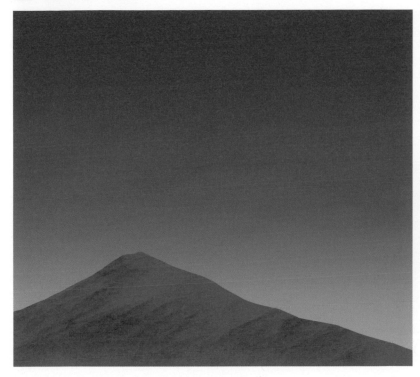

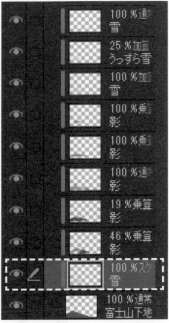

在這些圖層上畫出整個富士山的全部細節。陰影使用［色彩增值］描繪，雪的部分建議可以使用［濾色］或［相加（發光）圖層］來描繪比較好。

3 描繪出表面的細節

在山的表面使用［水彩筆刷］加上更多陰影細節，
可以表現出更好的立體感。

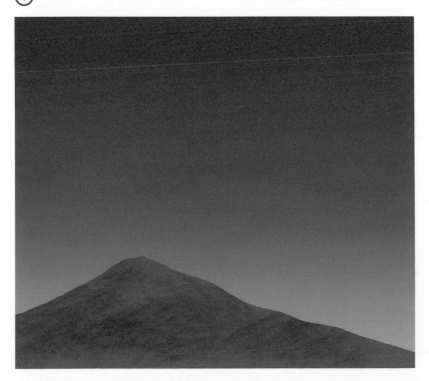

4 營造出陰影的狀態

在山的部分使用 [水彩筆刷] 畫上更多陰影細節。
藉由陰影的效果，可以營造出更加立體的感覺。

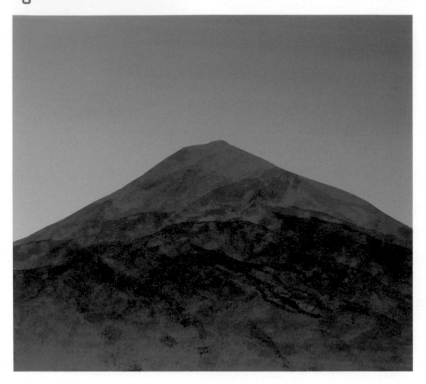

5 描繪山頂的部分

因為山頂是陡坡的關係，所以可以使用 [G 筆] 等工具，
清楚地描繪出陰影的形狀。

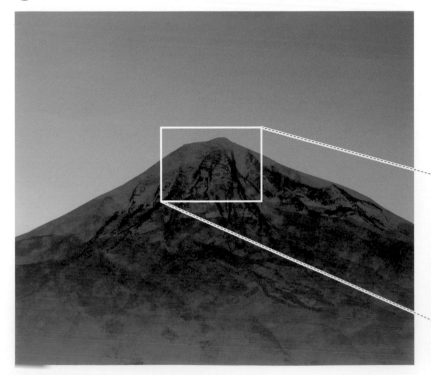

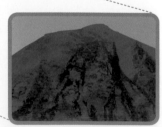

藉由清晰地描繪陰影，可以
表現出更真實的感覺。

呈現雪山的感覺

畫出山的輪廓、山的陰影後,接下來就要塗色修飾成像雪山一樣感覺。

1 描繪雪的部分

薄薄地追加了雪的部分。使用[雲筆刷]和[水彩筆刷]等工具進行描繪。

KUMEKI 的小筆記

畫自然物的時候,隨機性很重要,所以建議先畫看看,在感到合適前,重複多畫幾次或進行修改直到滿意即可。雖然可能要花比較長的時間,但我認為這種方法可以描繪出讓自己滿意的作品。

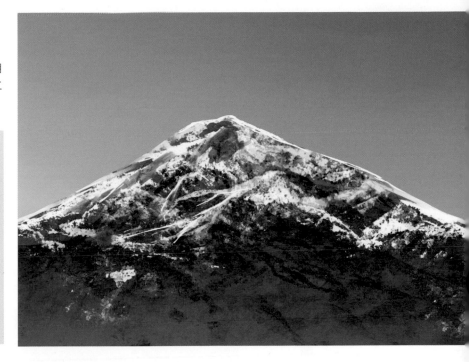

2 描繪出雪的細節

先畫出積雪最明亮的部分。使用[G 筆工具]或[粗澀筆刷]進行描繪,然後再使用「噴槍筆刷」與「水彩筆刷」在山頂附近添加白色的積雪。

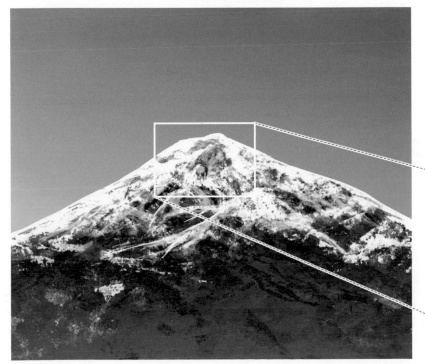

透過描繪富士山的白色部分表現雪山的感覺。

描繪森林和樹木

▶ **呈現森林和樹木**

畫好富士山後,接下來要藉由描繪出富士山周圍的樹海,讓插畫表現出更適合作為背景的效果。

1 貼上樹林的紋理

在底圖貼上從紋理素材網站找到的森林的圖像。原始的狀態感覺太過突兀,因此要使用色調補償的功能來調整彩度、減少色數使其色調分離,稍微呈現出一些插畫風格。

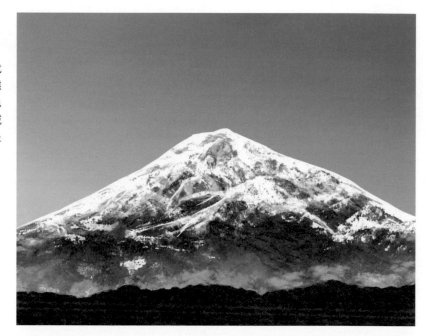

2 調整色調

紋理圖像仍然感覺偏暗而且突兀,因此要藉由漸層工具、圖層效果「濾色」或「變亮」調整色調使紋理圖像與背景搭配。

藉由來自上方的漸層與「變亮」的效果,呈現出空氣遠近法。

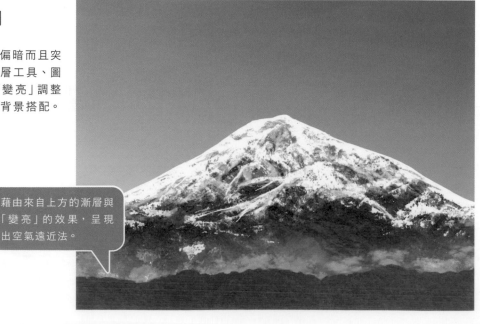

3 呈現森林的陰影

在樹海下使用[噴槍筆刷]和[色彩增值]，再加上森林的陰影，可以讓插畫看起來更有重現出真實森林的感覺。

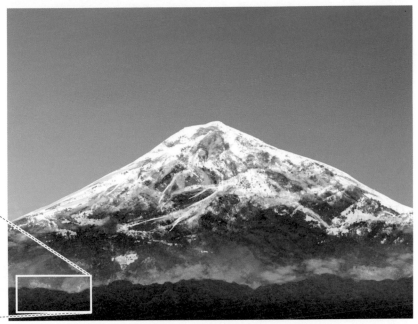

藉由在下方添加陰影，可以讓森林呈現出立體的深度。

4 在森林中添加陰影

在森林的前方再追加樹木，能讓畫面產生一些立體深度感。

在森林前方追加樹木的陰影，表現出這是一片很深的森林。

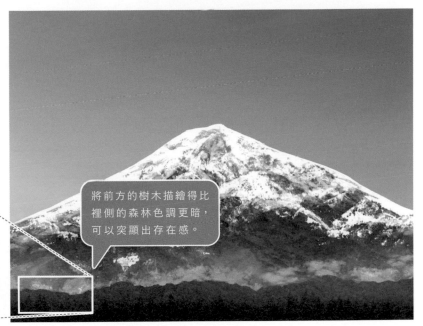

將前方的樹木描繪得比裡側的森林色調更暗，可以突顯出存在感。

天空景色Point

空氣遠近法的表現

在遠景的物件加上藍色調，可以表現出真實感。在新圖層中設定為剪裁至遠景圖層，再使用圖層效果「覆蓋」、「變亮」或是「濾色」來加上藍色調，這樣就會比較容易描繪了。

描繪雲朵

接下來要描繪出這幅插畫的主要部分「雲」。
雲的位置和動態感之類的表現，是非常重要的部分。

1 雲的製作

「雲」是背景中最重要的部分，所以我們要描繪出適合插畫主題的雲。

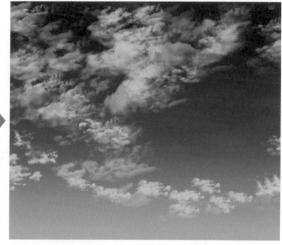

用漸層工具製作天空，重點是要表現出從深藍色過渡轉移到淡藍色的感覺。

前面的雲尺寸較大，愈往遠方，使用的筆刷尺寸愈小，這樣可以呈現出立體深度感。

2 視線引導方法

在描繪雲景的時候，不要用[雲筆刷]來填滿整個畫面，而是可以騰出一部分的空間表現出雲的流動。

在灰色線的部分特意給雲騰出一個空間，這樣視線就會沿著紅線的流動方向形成視覺上的引導，使整個畫面變得清爽更容易觀看。

3 調整雲的形狀

用［變形］→［網格變形］使畫面變形，除了可呈現魚眼鏡頭風格，也會增加立體感。
上側的雲要向兩側拉寬、靠近正中央，下側的雲則是有稍微被壓扁的感覺，接著再向
上拉抬兩側，這樣整體看起來就能接近魚眼鏡頭的風格。

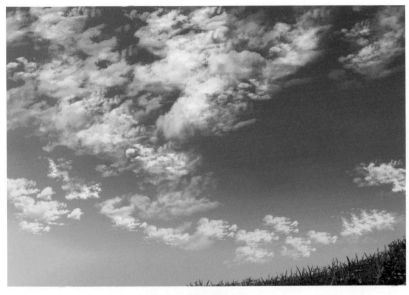

使用［網格變形］，可以自由
地改變形狀，描繪出自己喜
歡的天空樣貌。

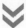

為了要更忠實地重現真實雲朵的
動態感，個別調整了雲的方向。

4 解說如何調整天空的形狀

我們可以藉由〔網格變形工具〕來將雲的形狀改變成自己喜歡的形狀。透過將遠處的雲變小，近處的雲變大的調整方式，能夠呈現出插畫的遠近感。

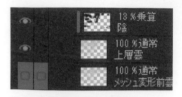

這裡是圖層架構的參考。

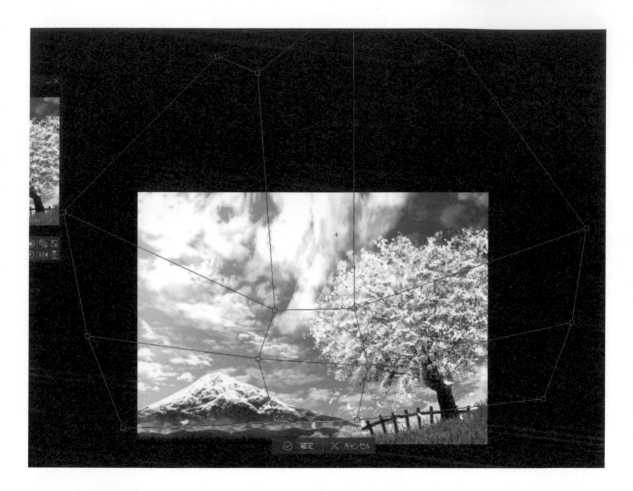

KUMEKI 的小筆記

從最初雲的形狀，修正到自己能接受的形狀是非常重要的。請使用〔網格變形工具〕，一邊調整大小和形狀，一邊以製作出自己滿意的插畫為目標吧。畫雲的時候，也需要同時考量到櫻花和山景等的背景位置。

描繪符合形象的角色人物

我想像了一位前來描繪風景插畫的少女。因為打算將人物配置得較小一些，所以沒有描繪出太多的細部細節。

1 先大致塗上底色

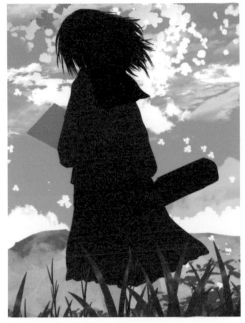

先粗略描繪角色，將角色的形象確定下來。之後，再用[色彩增值]和[G筆工具]在頭髮上畫出陰影，進行更具體的角色形象設計。

頭髮的髮尾部分，在草圖的階段就要描繪出來。藉由改變頭髮的流向，可以描繪出更有真實感的頭髮流向。

2 讓人物看起來更有真實感

設定[剪裁]至資料夾，來為整個人加上陰影，以[漸層工具]對整體施加[覆蓋]處理，表現出空氣感。然後再用[噴槍筆刷]與[發光]描繪出光線。

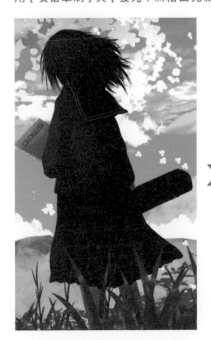

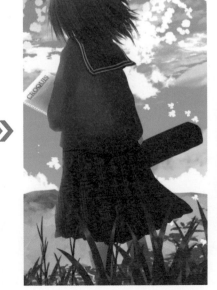

用[覆蓋]、[發光]、[噴槍]等工具，可以從畫面的上層來加上效果。

最後修飾

▶ 調整整個畫面

整幅插畫基本描繪完成後，需要再經過最終的調整與修飾，才算真正完成。

1 確認整理畫面 並進行整理

檢查一下這幅幾乎已經要完成的插畫，確認有沒有需要追加的地方？可以更好的地方？如果有的話就進行追加。

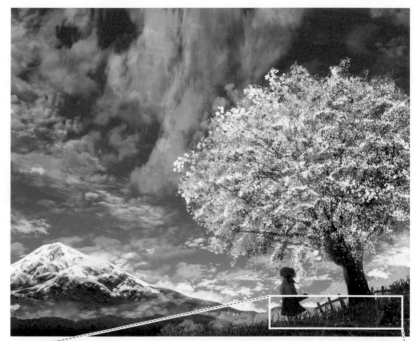

對畫面最前面的草進行模糊處理，可以藉由遠近感讓插畫有更好的表現。

天空景色Point

遠近法的呈現方法

比起清晰地描繪出整個畫面，將想要讓觀看者觀看的部分以外的部分模糊處理，可以讓畫面呈現更好的遠近感。如果想要活用模糊處理呈現畫面效果的話，刻意在畫面的最前面配置某個物件，是經常使用的手法。

2 追加彩虹

左上角感覺有點單調寂寞,所以追加了彩虹。先以「發光」畫出彩虹後,再用濾色來模糊處理,使其變得稀薄,這樣就會像是平時看到的真實彩虹一樣。

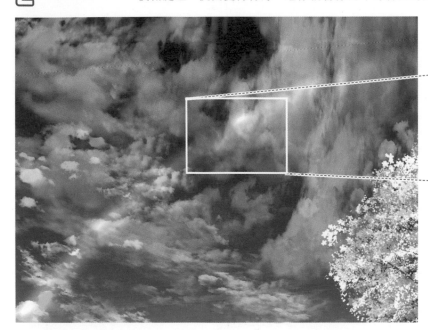

藉由淡淡地描繪一道彩虹可以提高整幅插畫的完成度。

天空景色 Point

彩虹的描繪方法

1 用 [曲線工具] 畫一條較粗的線條。

2 複製 [線條圖層],以色調補償來改變顏色後,再稍微向下移動位置。

3 將所有圖層組合,再使用 [濾鏡] → [模糊] → [高斯模糊] 來進行模糊處理。
（ 這裡有使用 [編輯] → [變形] → [自由變形] 來稍微向兩側拉長了一些）

4 將圖層效果變更為 [濾色],再將圖層透明度設定為 80% 左右,這樣就完成了。

3 描繪散落的櫻花

藉由在畫面的前方畫上散落的櫻花，能夠呈現出插畫的臨場感。

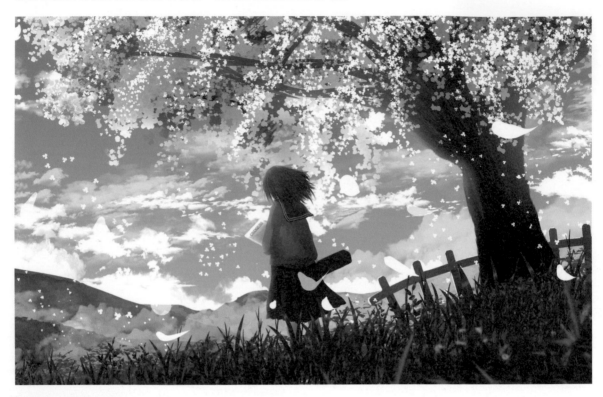

天空景色Point

櫻花的表現方法

這次雖然是以散落的櫻花呈現，然而像是散落的葉子、散落的光線、散落的羽毛等等，同樣都能讓畫面看起來更有躍動感與臨場感。即使是在現實的風景中無法拍到的情景，只要自己覺得畫面這樣安排起來更有意思的話，也可以試著去配置適合這幅畫作的事物。接下來要簡單說明櫻花花瓣的描繪方法。（右圖）

❶ 使用［櫻花筆刷］，一邊注意櫻花的擴散狀態，一邊進行描繪。

❷ 鎖定［透明圖元］，然後塗滿粉紅色。

❸ 藉由色調補償改變顏色製作陰影部分。

❹ 使用［櫻花筆刷］稀疏地塗抹，製作出光亮處的部分。

❺ 追加描繪花瓣裡面的樹枝。

❻ 使用［亮部］並藉由［色調補償］調整所有圖層的顏色，進行調整。

4 呈現出整體畫面的統整感

最後要以［圖層］→［新色調補償圖層］→［亮度・對比度］來提高明亮度，然後以［圖層］
→［新色調補償圖層］→［色彩平衡］來對整個畫面加上藍色調，呈現出畫面的統整感。

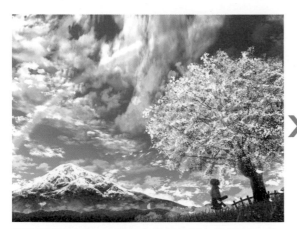 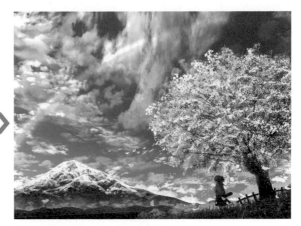

調整［對比度］可以使原本模糊的形象變得更清晰，
藉此來調整插畫。

藉由調整［色彩平衡］，可以進行強調自己喜歡的
顏色這類的微調作業。

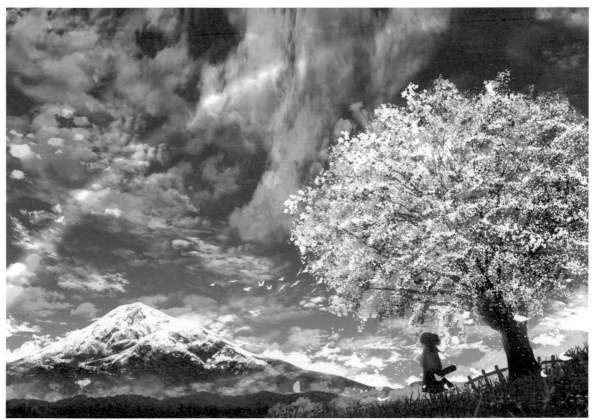

經過［對比度］、［色彩平衡］調整出自己理想的背景色調後，再次最終檢查確認有沒有需要修改的地方，
如果沒有問題的話，這樣就完成了。

對描繪插畫來說，最重要的事是什麼？

最重要的事情是要享受繪畫這件事。
如果不開心的話，你就不會繼續畫下去，當然也不會有進步。
如果開心的話，即使有時會休息一下，也會想要再重新開始畫畫，
然後投入實際的行動，而實際的行動又會使你的插畫得到改善。

自信地畫畫

創作者藉由與世界分享作品表現自己。雖然獨自練習插畫的時候並不感到害羞，但有很多人會對於在SNS社交網站上發佈自己的作品感到不好意思。在我看來，會感到害羞是一件很自然的事情。但是，當我們在觀賞其他人的插畫時，即使是很好的插畫，如果作者感到害羞的話，我們也會變得不怎麼想看吧。相反的，如果作者表現得落落大方，我們就會想要更仔細觀看他的作品，我覺得這樣一定會讓彼此更開心的。因此，我認為能讓大家喜歡的作品，不僅是畫作本身，還包含了作者本身的自信在內。

參考與模仿

我認為有能力從無到有創造出全新創意的人，是僅有一小部分的天才。一般人在創作原創作品的時候，最快的方法就是先去閱讀與模仿很多人的藝術書籍和參考書。如果只是模仿了一種作品風格，就會被稱為抄襲而引來大家的批評，但你把幾種作品風格混在一起，就可以稱得上是100%自己的原創作品。如果你繼續努力提高以這種方式創作的作品品質，更加進步後，這肯定會成為你自己的資產。請多多閱讀各種參考書，以此為參考，輸出大量的作品吧！

錯了也沒關係

如果是在已經仔細推敲過前提設定的基礎上還犯錯的話，那確實是有問題的，但我認為基本上繪畫是自由的。即使透視和素描結構是錯誤的，只要你能將其完成為一幅作品，那麼仍然是一件你的很棒的作品。與其一幅因為有錯誤而一直無法完成的插畫，不如即使有些畫面平衡的問題或其他錯誤，只要好好將這幅插畫完成，然後再開始下一幅新的插畫，只要畫得出比以前更好的作品的話，這樣就會有所進步。我經常會在晚霞的天空中描繪星星，但在現實中其實拍不到那樣的景色。但是，如果自己覺得那樣更美的話，那麼堂堂正正地去犯錯也沒有什麼不可以。因為繪畫是自由的，所以要順從自己認為那樣好的直覺去描繪吧。

休息也很重要

如果你能夠一直不休息地畫下去，那雖然很好，但如果不睡覺就一直工作的話，你的作品品質就會下降。我覺得適度休息，睡個好覺後，再著手描繪的插畫，所需的時間變得較短，過程也能進行相當輕鬆。所以，時不時地休息一下，在恢復精神後的狀態下描繪插畫吧。我有時在散步或看電影時會得到插畫的靈感，所以鼓勵大家除了充分睡眠之外，也可以和我一樣嘗試這麼做。

2章

雷雨
齊鳴巨響的
梅雨天空

常見午後突然雷陣雨的「夏」之季節。
本章將介紹梅雨天空的描繪方法，
大樓背景的描繪方法
以及雷雨天空的描繪方法等等。

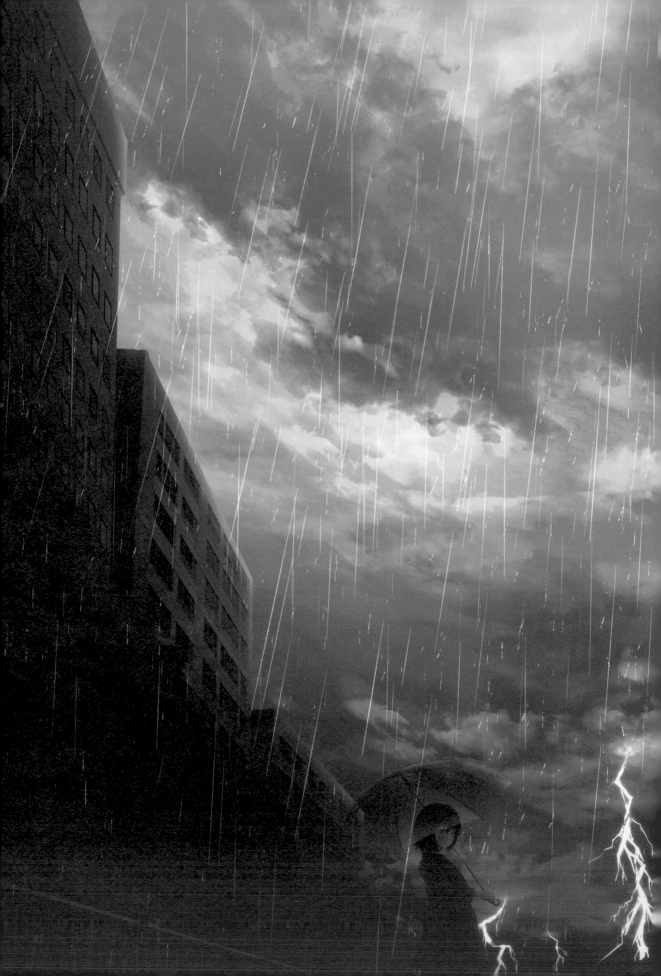

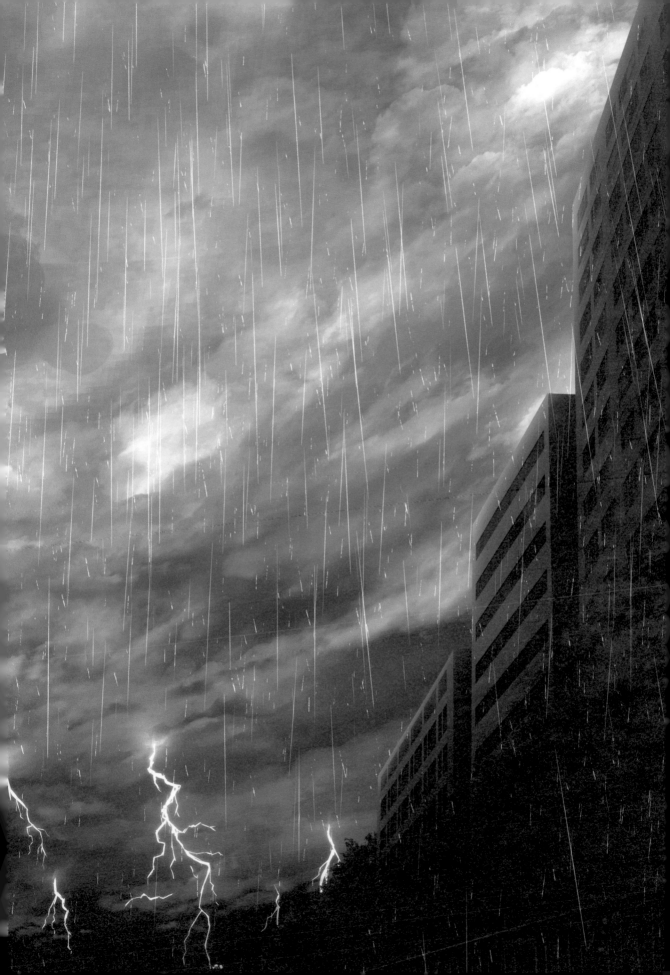

透過草圖來呈現世界觀

這一章的主題是「梅雨天空」，先大致決定好下著大雨的天空、雷電、大樓的位置等等，描繪出能夠讓後續製作進行得更順暢的插畫草圖。

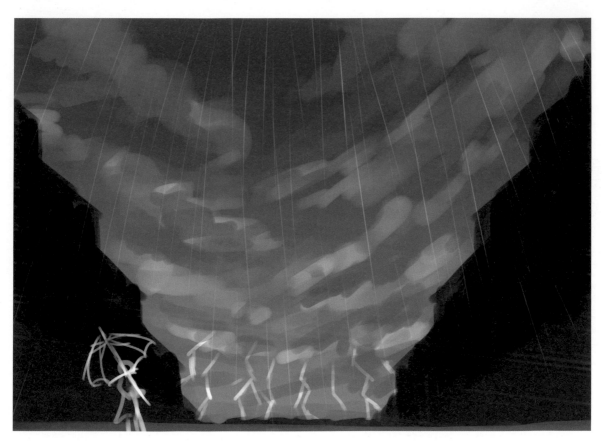

以梅雨為主題描繪下雨和雷電

為了表現這幅插畫的主題「梅雨天空」，將雲描繪成「雨雲」，並描繪出「下雨」和「閃電」的狀態。構圖設定為在兩側的背景佈置出大樓林立的感覺，而在中央能夠清楚看見下雨天空和雷電的畫面。另外還在插畫中放入一位撐著傘的登場人物，形成畫面上的一個突顯要點。

KUMEKI 的小筆記

- 夏天的景色
- 在畫面兩側配置大樓
- 只有人工物，會給人很僵硬的印象，所以也加上自然物
- 不至於讓畫面太過繁雜的大雨
- 震撼力十足的雷電
- 整個都被雨淋濕的感覺
- 撐著傘的少女
- 白天因下雨的關係，所以背景設定較暗

使用的筆刷介紹

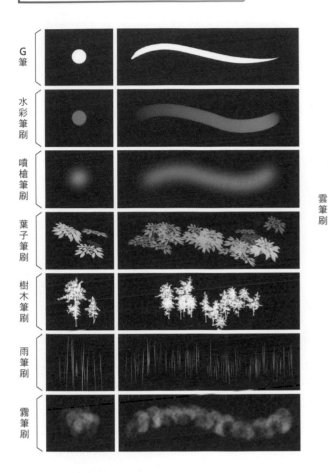

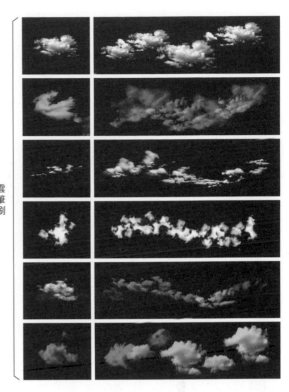

作畫筆刷的設定

雨筆刷

可以藉由調整[筆刷]的尺寸,改變雨的塗抹範圍;調整[粒子]的尺寸可以決定雨的尺寸。數值調小就可以畫出較細的雨絲。

雲筆刷

使用[雲筆刷]可以輕易地描繪出雲朵。藉由調整[不透明度]的數值,可以來表現出雲的透明感等。

三明治夾層構造

所謂三明治夾層構造,是指將背景放在兩側的位置,重要的插畫主題配置在中心部位的一種構圖方式。

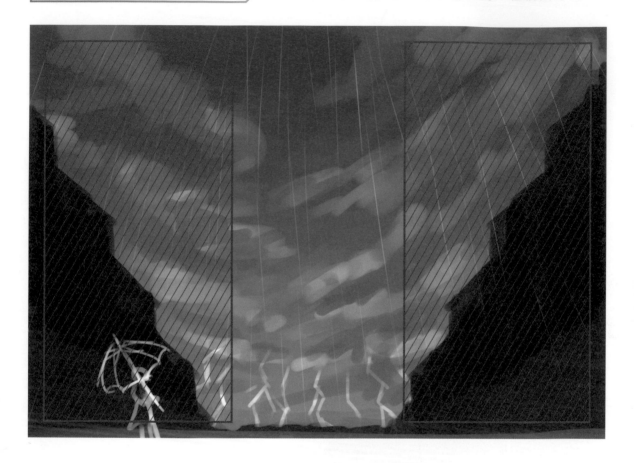

效果

· 可以將重要的畫面要素放在中心部位來突顯。
· 可以取得前後左右與中央的畫面平衡。

直立三明治夾層

不是一般將背景放在兩側的三明治夾層結構,而是上下有背景,中央保留空間的三明治夾層結構。

關於透視結構

透視指的是一種可以讓插圖呈現出空間深度的繪製方式。在繪製插畫的時候,如果老是覺得構圖無法令人滿意的話,大多會運用透視法來進行修正。雖然構圖需要意識到透視法則,但如果太過拘泥到透視的話,又會讓畫面變得僵化,因此在描繪時將透視拿捏得恰到好處是很重要的。

所有圖層架構介紹

這是第 2 章所使用的圖層，分為「雨水」、「雷電」及「樹木」等不同要素分類。後面的繪製過程頁面中，會有詳細的使用方法說明。

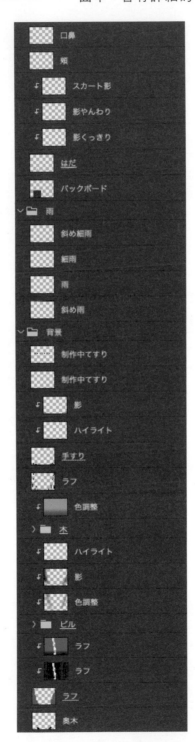

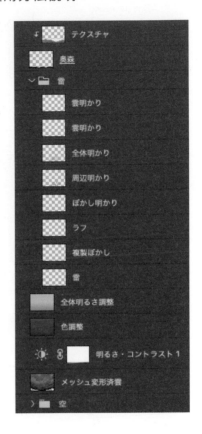

KUMEKI 的小筆記

這次繪製「梅雨」使用到的所有資料檔案提供給各位讀者。請實際操作看看這些資料檔案，如果能對各位練習如何繪製插畫有所幫助，那就太好了！

▶ 塗色方法

介紹背景底色的漸層塗色方法。因為是「梅雨天空」的關係，所以是用灰色系列的色調漸層來表現下雨的天空。

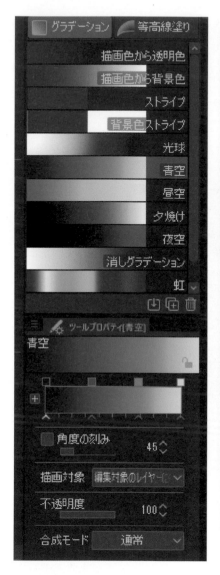

藉由逐漸提高亮度、降低彩度的色彩變化來表現陰天。

KUMEKI 的小筆記

介紹本章使用的各種色調設定。依照「天空」、「雷電」、「森林」、「樹葉」、「白雲」及「黑雲」進行分類。

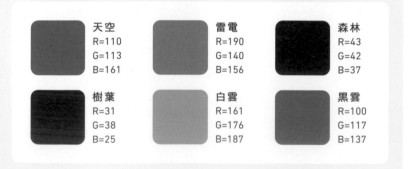

| | 天空 R=110 G=113 B=161 | | 雷電 R=190 G=140 B=156 | | 森林 R=43 G=42 B=37 |
| | 樹葉 R=31 G=38 B=25 | | 白雲 R=161 G=176 B=187 | | 黑雲 R=100 G=117 B=137 |

▶ 雲的描繪方法

按主題介紹雲的描繪方法。
雲的描繪方法有各式各樣的不同模式。

高層雲（朦朧雲）

在雲的分類中，屬於中層位置的「高層雲」。一開始先畫上薄薄一層，然後再一邊模糊處理，一邊向四周擴散開來。

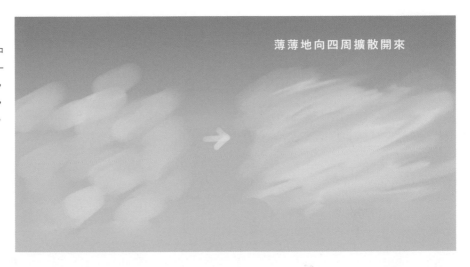

薄薄地向四周擴散開來

高積雲（綿羊雲）

「高積雲」以及高層雲一樣，也是位於中層的雲。描繪的方式和卷積雲一樣，但是比起卷積雲，高積雲的體積分量感要更大一些。

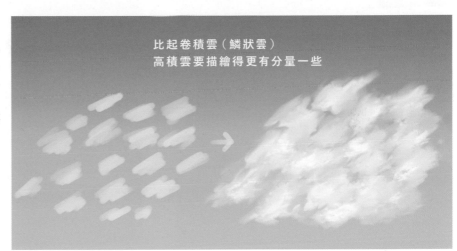

比起卷積雲（鱗狀雲）
高積雲要描繪得更有分量一些

雨層雲（雨雲）

「雨層雲」與高層雲和高積雲一樣是位於中層的雲。先描繪出較暗的線條，然後再一邊模糊處理，一邊向周圍擴散。

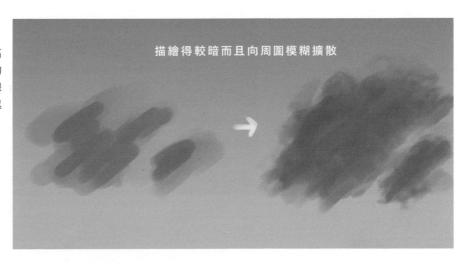

描繪得較暗而且向周圍模糊擴散

描繪雲朵

▶ 描繪雲朵的細節

決定好大致的視角後,接下來要慢慢讓線條明確化,描繪出天空景色和背景。針對大樓的位置等畫面配置逐一進行調整也是很重要的工作。

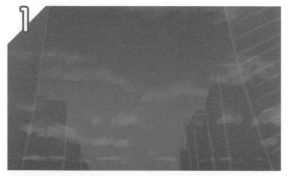

陰天及下雨天基本上雲都會密集塞滿整個天空,所以要配置上較多的雲朵。

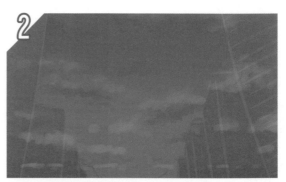

雨雲的草稿要用偏向灰色的顏色來描繪。配合插畫的主題來選用適合的色調是有其必要的。

感覺天空的亮度還是太明亮了,所以就使用[漸層工具],以灰色來加上[色彩增值]效果。

大樓看起來比天空更搶眼,所以將草稿重新描繪得低調一些。

因為想要讓畫面呈現出更多的資訊量,這裡是將免費照片素材的大樓照片轉換成負片效果,然後再[裁剪]至草稿。

KUMEKI 的小筆記

下雨的白天街景非常昏暗,甚至像是傍晚那麼昏暗,因此要將大樓的顏色塗得非常暗。不過如果只是單純塗上暗色的話,畫面的資訊量又顯得太單薄,不太能夠呈現出大樓的氣氛。因此這裡是在網路上尋找巷弄或是商店街的複雜照片,然後將其裁剪至大樓。藉由像這樣淡淡地貼上一層透明度高的照片素材,可以增加大樓的資訊量,應該能夠讓觀看者能夠感受到大樓的氣氛。

6 將雲朵描繪得更寫實

以灰色在天空的下方進一步 [色彩增值] 處理，然後再以 [濾色] 處理來讓天空的上方變得更明亮一些。參考白雲的草稿，使用 [雲筆刷] 來描繪雲朵。因為是下雨天空的關係，這裡可以讓雲朵佈滿整個天空也沒問題。

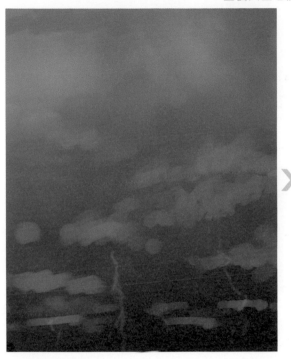

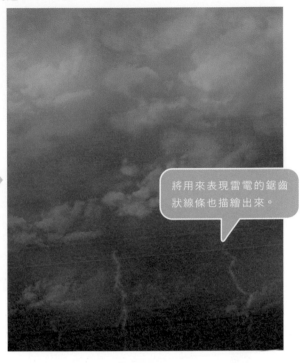

將用來表現雷電的鋸齒狀線條也描繪出來。

7 追加雲朵

感覺畫面上的雲量還是不夠，所以就以另一個圖層來追加雲朵。藉由像這樣追加雲朵，可以呈現出更加寫實的天氣狀態。

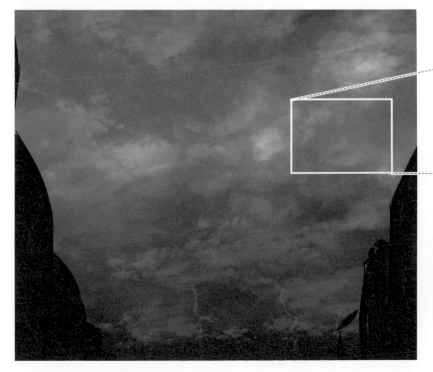

區分不同圖層來描繪雲朵。藉由追加灰色的雲朵，可以呈現出雨雲的感覺。

追加上以另外的圖層描繪的雲朵。

8 調整雲朵的形狀

① 用[漸層工具]描繪色彩暗沉的天空。

② 使用[噴筆筆刷]淡淡地描繪出雲朵。

③ 使用[雲筆刷]，一邊保留間隙，一邊描繪出形狀破碎不完整的白雲。

④ 以同樣的方式描繪烏雲，並且儘量不要蓋住白雲。

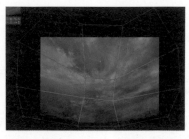

⑤ 藉由[編輯]→[變形]→[網格變形]來調整烏雲密布天空的形狀。

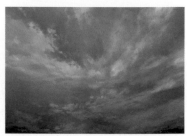

⑥ 藉由[圖層]→[新色調補償圖層]→[亮度‧對比度]來提升亮度及對比度後就完成了。

雲的流動方向幾乎平行，整幅插畫呈現出不容易理解雲是朝向何處流動的狀態。

使用[網格變形工具]，改變雲的形狀，表現出雲的流動方向。

48

⑨ 調整天空的色調

使用 [噴筆筆刷] 及 [覆蓋] 處理，在天空畫上藍色。
天空部分到此暫時告一段落，先描繪其他部分的草稿。

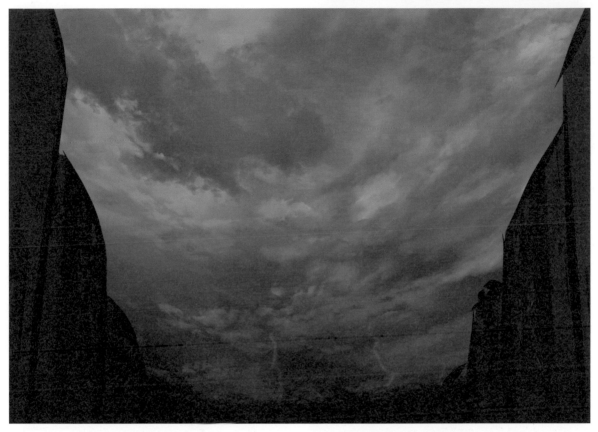

沒有經過覆蓋處理

這是沒有經過 [覆蓋] 處理來調整色調，上方也沒有
蓋上無發光的圖層的狀態。

將畫面調整變暗（色彩增值）

藉由覆蓋一層 [色彩增值] 圖層，可以讓整個背景變
暗，在描繪夜景插畫時經常會使用這樣的處理方法。

描繪雨水

▶ **雨的描繪**

接下來要解說雨的描繪方法。藉由線條的長短粗細及方向，可以呈現出各種不同模式的雨水狀態。

使用[G筆工具]描繪

❶ 使用較細的[G筆工具]描繪垂直方向的線條。

❷ 使用[噴槍]隨機將線的兩端以及線本身隱約地消除，這樣看起來就會有雨的樣子。

❸ 複製雲圖層，透過左右翻轉、自由變形等處理的方式增加雨水線條，這樣就完成了。

使用[免費筆刷]描繪

 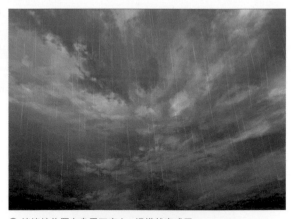

❶ 如果還是無法描繪出滿意的雨水，也可以在網路上下載經常可見的[雨筆刷]這類[免費筆刷]來描繪。

❷ 淡淡地佈置在烏雲天空上，這樣就完成了。

KUMEKI 的小筆記

描繪雨水的時候，一般會使用到[G筆]等工具，但如果一直無法描繪出滿意的雨水，也可以在網路上下載專用的雨水筆刷來使用（我個人認為這樣描繪起來既簡單而且品質還更好）或是使用[直線工具]先描繪出細線條後，再用[噴槍工具]清除線條的兩端，這樣也可以呈現出雨水的線條。

1 追加雨水及樹木

先在背景新建圖層，用細線條描繪雨水，再藉由 [複製] → [貼上]
增加雨水的數量，進而為整個背景描繪出雨水及樹木。

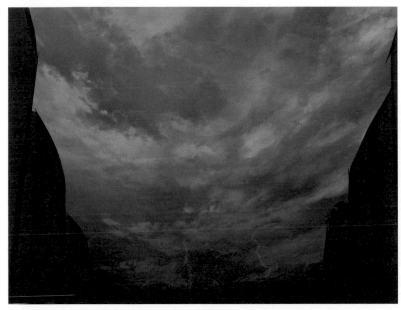

使用不同百分比設定的 [相加
(發光)] 功能，描繪各種線條的
變化呈現出雨水的不同狀態。

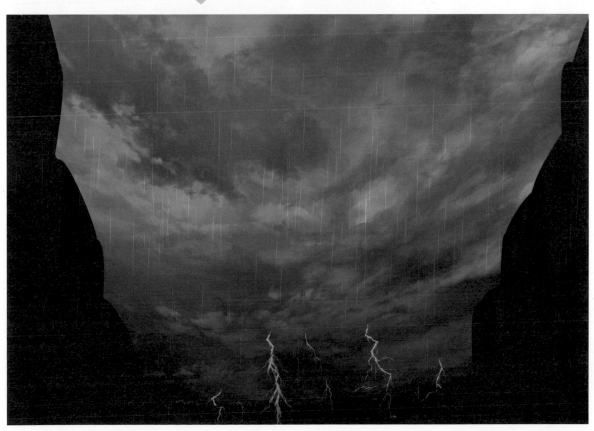

描繪雷電

▶ 雷電的描繪方法

依照描繪的過程來介紹可以讓下雨天空看起來更豐富的雷電描繪方法。解說的內容包括了雷電的細節部分的詳盡說明。

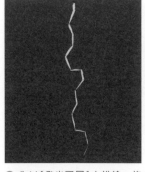

❶ 先以[發光圖層]上描繪一條鋸齒狀轉折扭曲的線條。

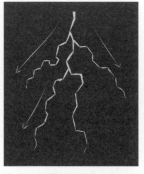

❷ 從已經畫好的線條,再以相同的方式描繪出向外擴散的衍生線條。

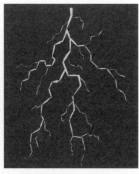

❸ 以較細的線條,再畫出更多的衍生線條。

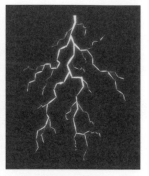

❹ 複製圖層,以[濾鏡]→[高斯模糊]來模糊處理。

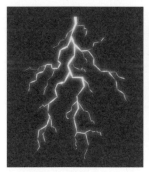

❺ 再複製一次圖層。

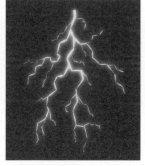

❻ 將複製的圖層用[高斯模糊]讓模糊的範圍更寬一些。

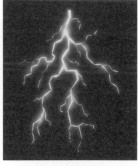

❼ 使用[噴槍]隨機加上一些亮光,這樣就完成了。

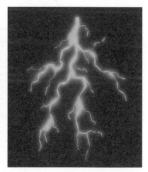

❽ 改變一下雷電的顏色,似乎也蠻有意思的。

描繪出可以讓插畫更加豐富的雷電

描繪雷電時,最重要的事情就是雷電的視覺效果了。藉由將層層分枝的雷電細節都描繪,就能呈現出具有真實感的雷電。先在 100% 的 [相加] 圖層描繪出 [主線條],然後再以 [模糊] 與 [亮部] 處理來修飾雷電的外觀。

1 畫出雷電交加的感覺

複製雷電的圖層,再以[濾鏡]→[模糊]→[高斯模糊]來使其發光。

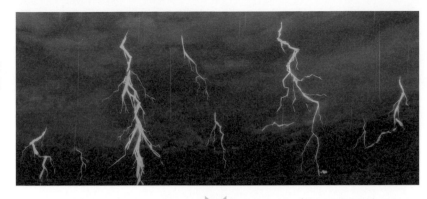

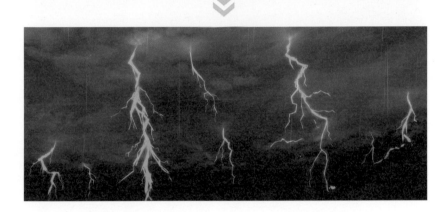

2 加強雷電的色調

為了要讓雷電更加醒目,因此將顏色改變為偏紅色的天空色補色(相反色)。

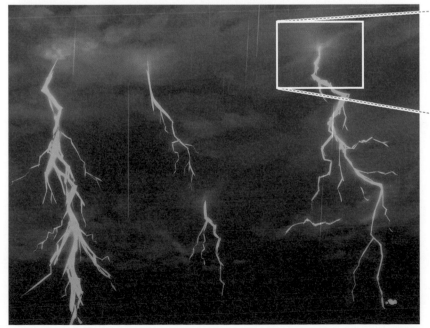

藉由強調雷電與天空之間的間隔部分的色調,可以呈現出臨場感。

描繪霧氣

霧的描繪方法

在畫面中呈現出霧氣，可以讓插畫看起來更有臨場感。
就讓我們一起學習可以改變插畫氛圍的霧氣描繪方法吧！

關於改變畫面印象的霧氣描繪方法

藉由不同百分比的 [相加 (發光)] 處理，以及 [噴槍]
的修飾來呈現出霧氣的感覺。在背景的樹木、森林上
描繪霧氣，能夠改變畫面給人的印象，也可以呈現出
更加符合插畫主題的氛圍。

1 呈現出霧氣的感覺

在畫面前方以 [濾色] 以及 [雲筆刷] 描繪出霧氣。將畫面整體的氛圍統整為雨天的感覺。

KUMEKI 的小筆記

明明是下雨天，眼前的景色卻顯得過於清晰，希望有點矇矓的感覺比較有真實感，因此在畫面前方配置薄薄地一層雲。當畫面前方的景色呈現出矇矓感後，我覺得可以讓樹木和大樓看起來更加自然。

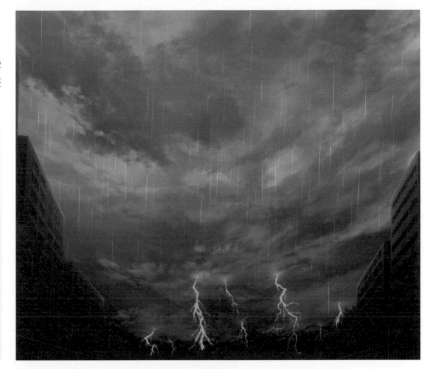

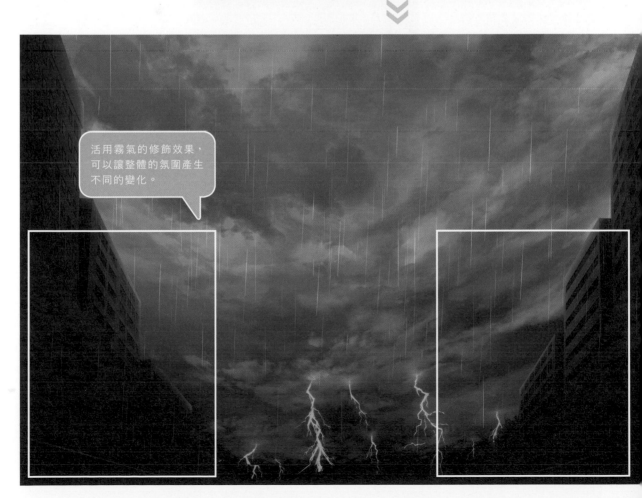

活用霧氣的修飾效果，可以讓整體的氛圍產生不同的變化。

描繪大樓、人物

▶ 描繪大樓

接著將本來只是定位參考的大樓草圖繼續描繪至完成。
大樓的面積在本章佔據了整個背景相當大的比例。

1 貼上大樓的紋理圖片

將下載自素材網站的大樓紋理圖片儲存後，使用[自由變形]功能，參考草稿的位置，貼上紋理圖片。

KUMEKI 的小筆記

貼上大樓的紋理圖片時，請注意各樓層之間的寬幅間距。如果畫面前方的大樓窗戶高度及大小，與後方大樓的窗戶尺寸相差太大的話，就會產生不自然的違和感。

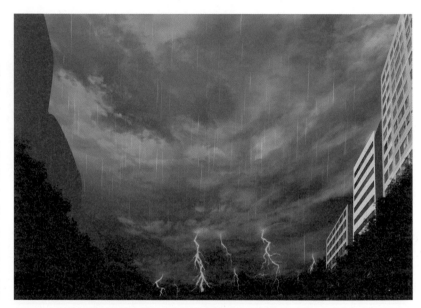

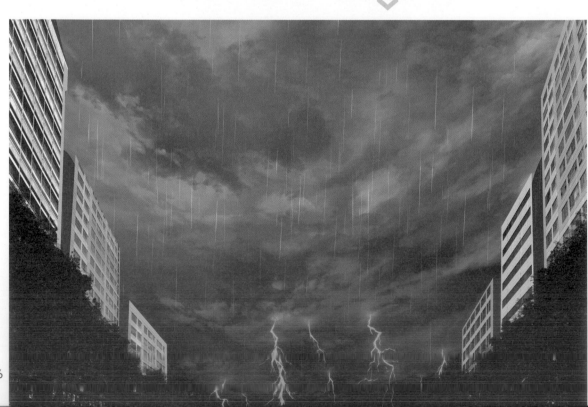

2 描繪大樓的側面

這裡使用偏藍綠色的顏色描繪了大樓的側面。透過像這樣描繪出大樓的側面，可以讓原本只有正面紋理的大樓看起來更有立體感。

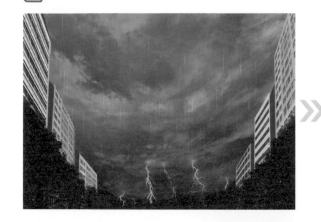 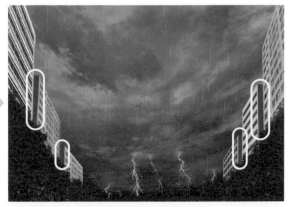

3 調整大樓的色調

將大樓放入圖層資料夾中，設定為[剪裁]至資料夾，然後藉由[漸層工具]和[色彩增值]調暗顏色。後凼將左側大樓替換成不同的紋理圖片。

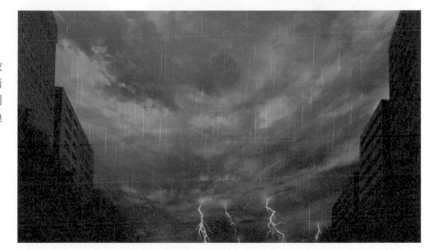

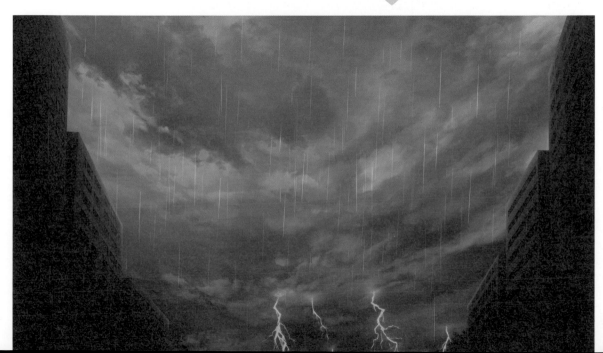

▶ 描繪人物

背景整體描繪完成後,最後要加上人物。藉由在背景中加入人物,可以形成插畫中的突顯重點,在整幅插畫中扮演相當重要的功能。

1 描繪雨傘

雨傘的塑料部分是以 [色彩增值] 描繪後,再將 [圖層不透明度] 調整成 50% 來呈現出透明感。塑料的反光部分則是用 [發光] 來呈現出光亮的感覺。

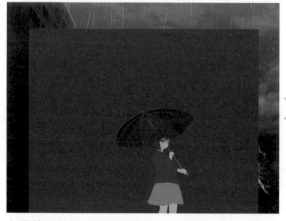 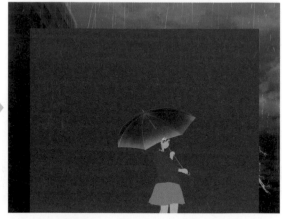

在描繪好的人物圖像中夾著一張圖層,以 [色彩增值] 描繪人物手中拿著的雨傘並配合插畫的主題。

將以 [色彩增值] 描繪較暗色的雨傘,再藉由 [圖層不透明度] 及 [發光] 的修飾調整,表現出更有真實感的塑料布雨傘質感。

2 配合插畫的色調

消除背板,將 [人物資料夾] 以 [色彩增值] 與 [漸層工具] 來描繪成較暗的藍色調。

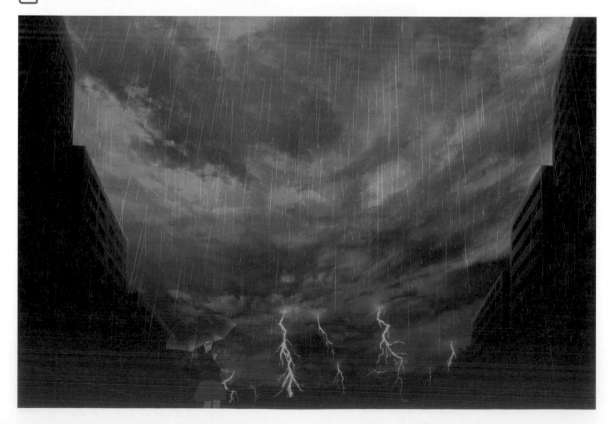

3 讓人物融入背景

使用 [噴槍] 與 [圖層效果發光] 來為人物打光，使人物能融入背景的環境。

使用 [色彩增值] 來調整色調。

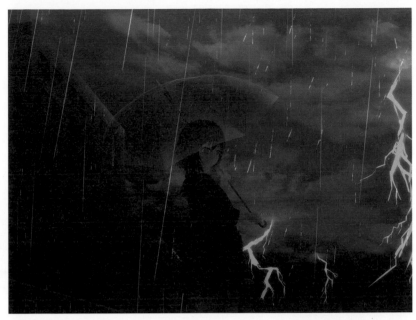

4 描繪陰影

藉由在整個人物身上描繪陰影，可以讓人物進一步融入背景，呈現出與整幅插畫的一體感。

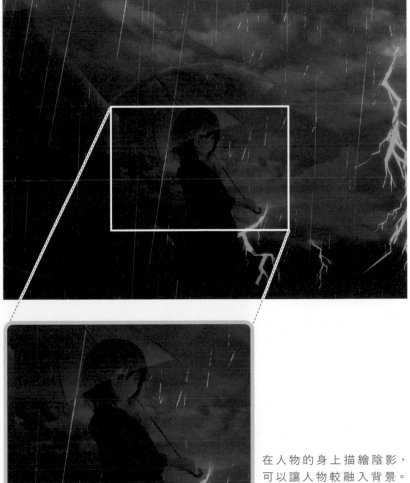

在人物的身上描繪陰影，可以讓人物較融入背景。

最後修飾

追加雨水

整幅插畫差不多接近完成後,接下來要進行最後的修飾。
由於這次的主題是「梅雨」,因此最後要在畫面上進行雨量的調整。

1 調整整體的色調

以 [漸層工具] 與 [圖層效果:覆蓋] 為樹木的葉片增加
藍色調。這樣可以稍微讓整體色調的平衡感更好一些。

使用 [漸層工具] 的 [藍天]
進行色調的調整。

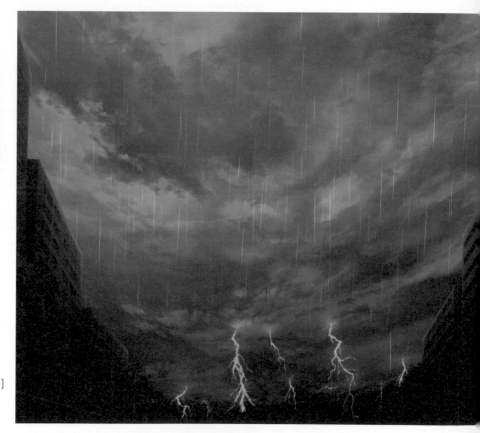

2 打上亮部區域的亮光

藉由色調的調整工作，可以讓整體畫面看起來更加統整。

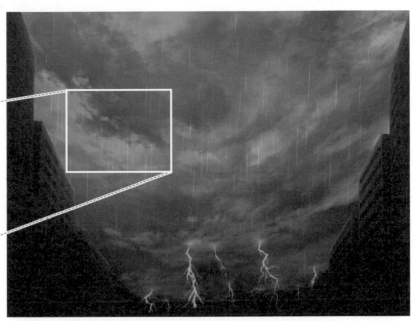

將整體畫面調亮能夠讓整幅插畫呈現出來的感覺完全改變，可見色調的調整是一件多麼重要的工作。

3 追加描繪雨水

因為我想讓雨勢看起來更大一些，所以就追加描繪了一些線條更細的雨水。像這樣追加細小的雨水，可以一口氣讓整幅插畫看起來更有臨場感。

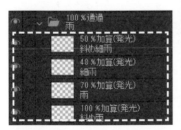

藉由不同百分比設定的[發光]來描繪細小的雨水。

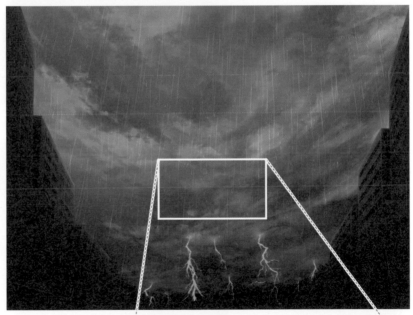

天空景色Point

描繪雨水時的注意事項

當想要讓雨勢看起來更大時，可以在畫面上追加一些細小的雨滴，以及斜向的雨水，這樣就可以呈現出雨勢加大的感覺。然而，如果增加的都是相同方向的雨水，雖然可以增加畫面的資訊量，但有可能會讓畫面看起來過於雜亂，所以描繪時需要注意。

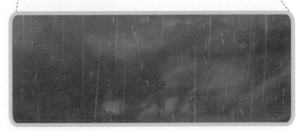

混入一些細小的雨水，可以讓插畫看起來更有真實感。

▶ 進行微調整

當插畫已經來到幾乎要完成的狀態,接下來就是要進行最後的微調整階段。藉由微調整到自己能夠滿意的狀態,可以讓整幅插畫看起來的完成度更高。

1 呈現出空氣感

對整個畫面使用[濾色]與[噴槍],在畫面前方塗上淡淡的藍色,藉此呈現出空氣感。

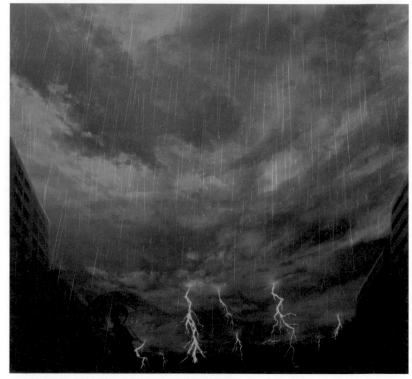

2 調整對比度

插畫的整體色調有些偏暗,因此使用[明亮度・對比度]將背景的色調調亮,調整成藍色調更加突顯的狀態。

最後進一步在整體畫面加入紅色調,調節整體的色調平衡。

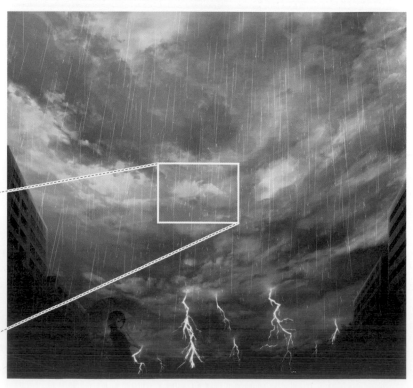

3 再次調整色調

感覺畫面中的人物使用的藍色調太過強烈了，所以先選取整個人物，再以
［圖層］→［新色調補償圖層］→［色彩平衡］來稍微去除一些藍色調。

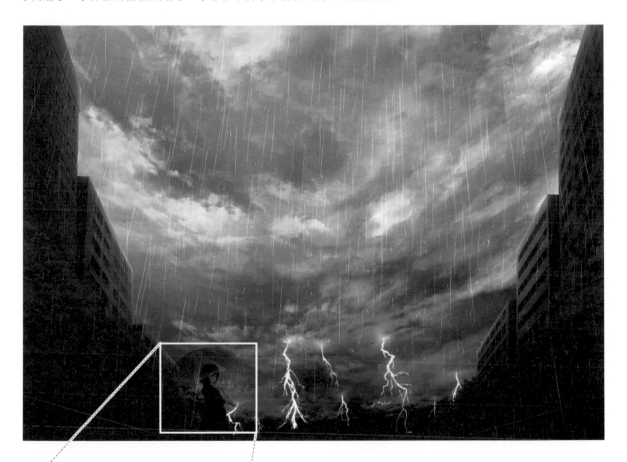

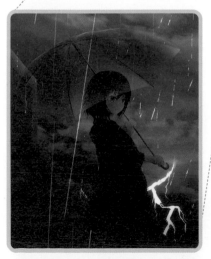

調整色調之後，可以讓人物與整體
背景的統整性變得更好。

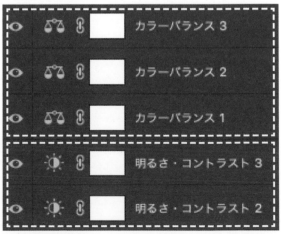

由於插畫整體的藍色調太強烈，可以藉由［圖
層］→［新色調補償圖層］→［色彩平衡］來稍微
降低藍色調，同時也能夠提升一些紅色調。

怎麼樣才能畫好插畫？

一開始任誰都無法真正畫好一幅插畫，但在描繪大量的畫作後，都能夠有所進步。

我認為畫得好，與畫得不好，純粹是經驗的差距，而不是擅長或不擅長的先天限制。

說起來理所當然，常畫的主題就能夠畫得好，沒畫過的主題就沒辦法畫得好，僅此而已。

因此想要畫好插畫，唯有大量累積作品數量一途。

描繪成比現實更鮮明的色彩

在插畫的世界裡，描繪成比真實世界的照片色彩更加鮮豔，會給人更具戲劇性的印象，喜歡這種風格的人很多。新海誠導演的《你的名字》中的插畫也使用了比現實更誇張的彩度來描繪，但很多人都覺得很美。這並不是說寫實的插畫不好，但如果能根據具體情況區分使用不同技巧的話，會成為一個很大的優勢。在描繪寫實插畫的時候，使用吸管工具直接從照片上汲取顏色，描繪起來會比較容易。

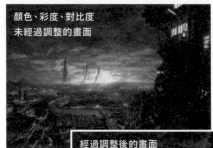

顏色、彩度、對比度
未經過調整的畫面

經過調整後的畫面

就我而言，經常一幅插畫在描繪的過程中，畫著畫著彩度就變暗了。而這並不是我想在插畫中想要呈現的效果。所以我每次都會在最後的修飾階段仔細地考量要如何調整彩度、對比度和色彩平衡。

怎麼樣都畫不出自己想要的畫面

我認為不要一下子就直接動筆描繪，而是先把想要描繪出來的畫面，在筆記上條列寫下想要呈現的關鍵字，然後再去描繪出來會比較好。條列寫下關鍵字清單後，再到書裡或網上看一看、收集資料，以此為參考來描繪吧。如果我們在沒有任何參考的情況下就動筆畫畫，最終只會得到一幅曖昧模糊的插畫。

我們在描繪的過程中，還有可能會聯想到其他想要在畫面上呈現出來的事物。像這樣不斷地追加、不斷地去蕪存菁，於是一幅插畫作品就完成了。如果實在沒有作畫的靈感，可以先去聽音樂、看電影，試著從繪畫以外的地方尋找靈感。

在這個專欄中介紹的都是一些我為了提高自己的繪畫技巧，以及使自己的繪畫更有效率而做的事情的簡單總結。

3章

美麗而讓人感傷的秋日晚霞

「秋天」是整個天空都沐浴在暗紅色彩中的季節。
本章將介紹晚霞天空的描繪方法、
蜻蜓和草木的描繪方法等等。

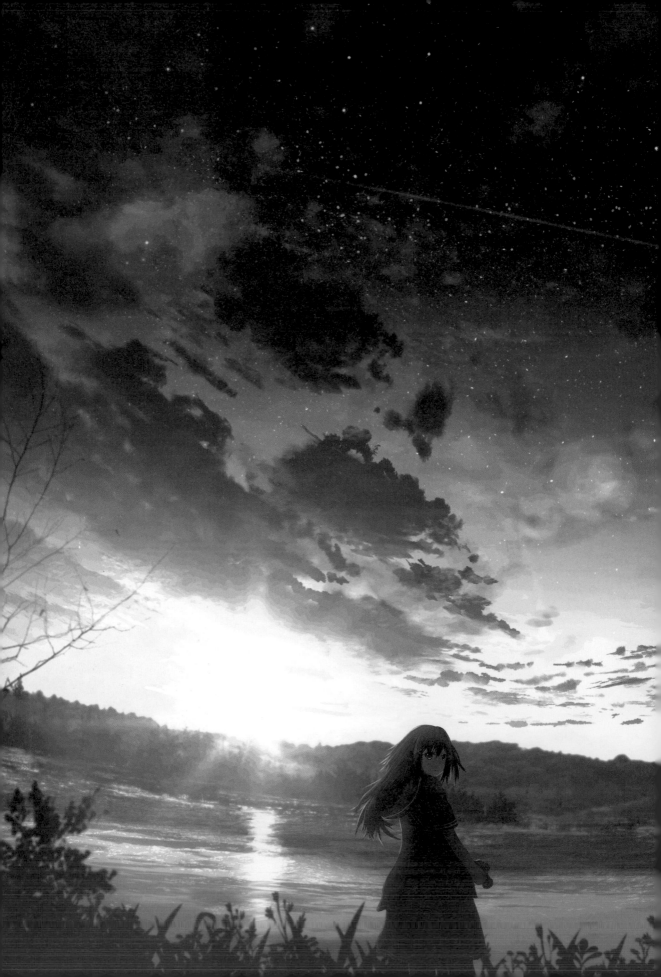

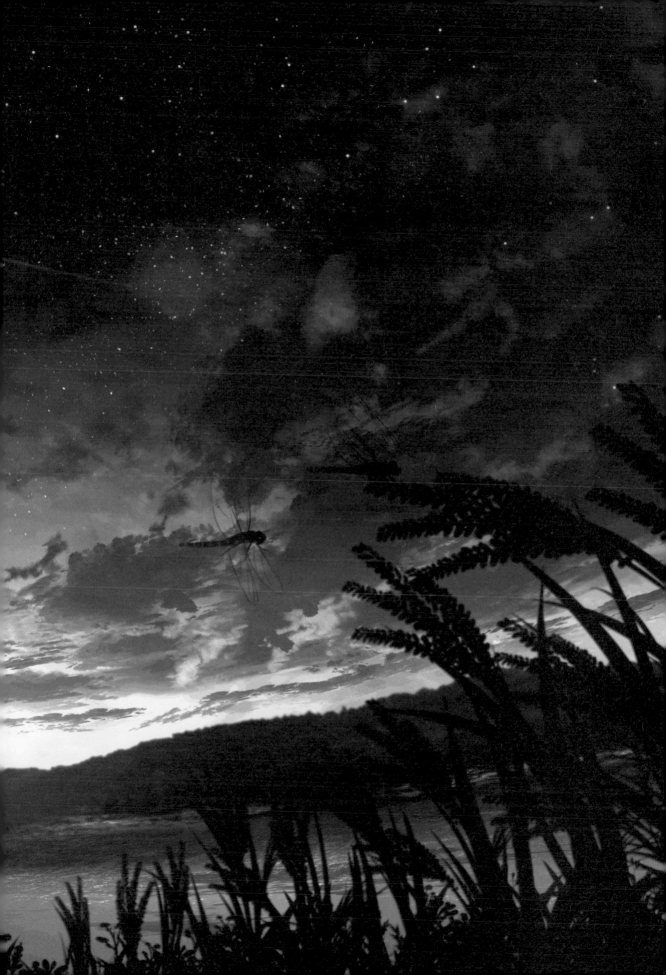

透過草圖創造世界觀

▶ 描繪草圖

我們將配合主題描繪「晚霞天空」的插畫草圖。預計要運用在背景中的草木、稻穗、蜻蜓等物件也先模糊地描繪出來，方便掌握整體的形象。

描繪秋天晚霞天空的插畫

「晚霞」是插畫中最常見的秋季景觀之一。晚霞的背景是用美麗的藍色與橙色漸層描繪而成。在背景中，還加入了一個正在看著晚霞美景的人物。美麗閃耀的夕陽是這幅插畫的一個突顯重點。沿著星空、秋天的植物芒草、稻穗、蜻蜓等主題的插畫也可以畫出來，可以製作完成度很高的插畫。還可以描繪一些符合主題的物件，例如星空，芒草，稻穗這類秋天的植物，還有蜻蜓等等。創作出完成度更高的插畫作品。

KUMEKI 的小筆記

- 秋天的景色
- 晚霞中美麗的藍色和橙色漸層
- 一位看著美景的少女
- 略帶涼意的畫面印象
- 美麗的夕陽餘暉
- 稍微描繪一些星空
- 秋天的植物、芒草和稻穗等
- 正在飛舞的蜻蜓與停著不動的蜻蜓

使用的筆刷介紹

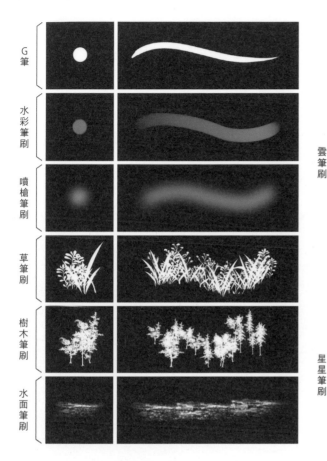

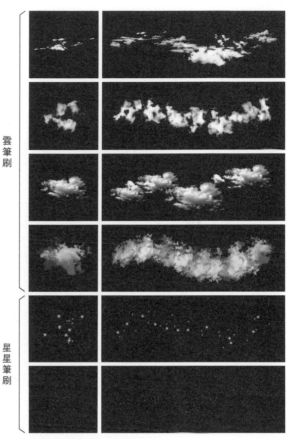

作畫筆刷的設定

樹木筆刷

可以使用［工具屬性］中的［樹木筆刷］來描繪樹木。藉由改變［粒子尺寸］也可以調整描繪的大小。

雲筆刷

使用［工具屬性］中的［雲筆刷］，可以按照自己喜歡的形狀和大小來描繪雲朵。藉由改變［不透明度］的設定值，可以調整雲朵的濃度。

▶ 照明法

照明法是指先在插畫上設定好光線照射的方式，再依此來調節畫面彩度的一種技法。

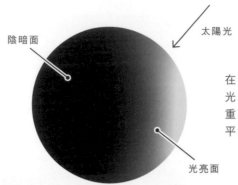

陰暗面

太陽光

光亮面

在運用照明法的時候，充分地理解光線的特性，再將其描繪出來是很重要的。太陽的光線非常明亮，並以平行的角度照射在物體上。

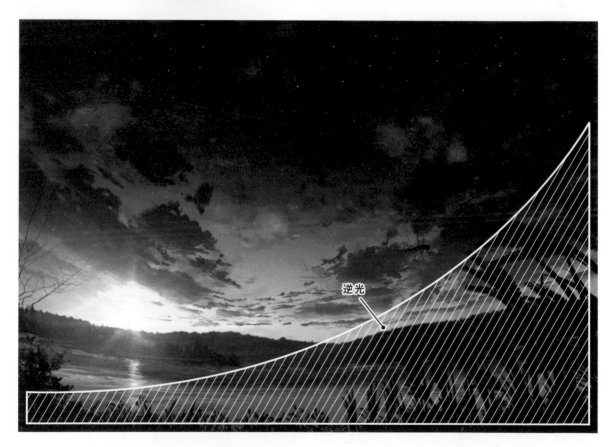

逆光

「光」的描繪方法一覽

順光

這是一種光線從正面上方照射物體的照明方法。在這種環境下的陰影表現，將環繞至物體後側附近的陰影描繪出來是很重要的

逆光

光線從物體的反面而不是正前方照射的照明方法被稱為「逆光」。有助於突顯出物體的外形輪廓，讓插畫看起來更加豐富美觀。

左右打光

是從左右兩側分別照射強光和弱光，藉以強調物體外形輪廓的照明方法。如果改變光的顏色，可以讓插畫看起來更加美觀，這也是很重要的一點技巧。

▶ 所有圖層介紹

第 3 章是以「雲」、「湖」、「蜻蜓」等不同圖層區分來製作插畫。在這裡介紹第 3 章中使用的圖層，詳細的說明會在描繪過程頁面上進行解說。

KUMEKI 的 小筆記

在這一章中，有很多像是夕陽的描繪方法、晚霞獨特的漸層表現等可以學習的內容，所以請一邊實際操作看看圖層資料，一邊練習如何使用吧！

▶ 塗色方法

介紹背景底色的漸層塗色方法。
解說從較暗的深藍色過渡轉變成較淡的橙色的塗色方法。

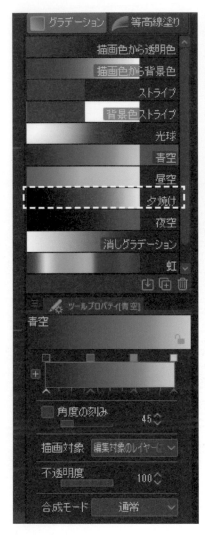

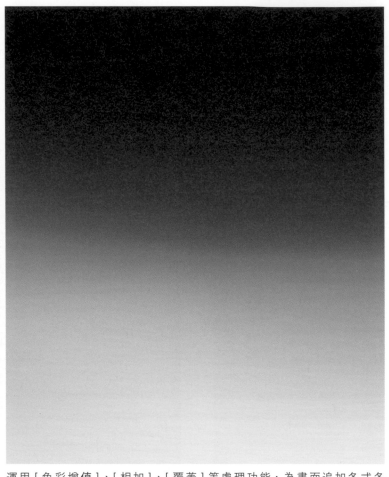

運用［色彩增值］、［相加］、［覆蓋］等處理功能，為畫面追加各式各樣的顏色，如此便能製作出具有真實色彩的晚霞天空。在整體畫面加入 50% 的淺茶色也是描繪技巧的重點之一。

雲的描繪方法

依照不同主題介紹雲的描繪方法。
雲的描繪方法有各式各樣的不同模式。

層積雲

在雲的分類中屬於下層部分的「層積雲」。一開始要先使用[不透明度]數值較低的筆刷,以意識到圓形團塊的方式進行描繪。

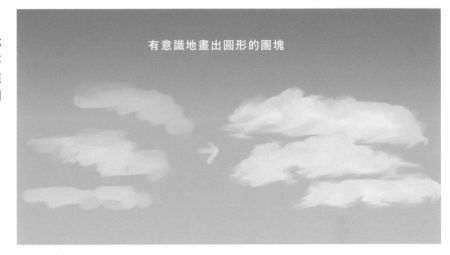

有意識地畫出圓形的團塊

層雲(霧雲)

與層積雲一樣,「層雲」也是位於下層的雲。因為是距離地面很近的雲,所以描繪時要呈現濃度較淡,像要被風吹走般的感覺。

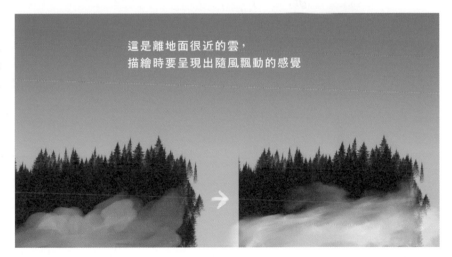

這是離地面很近的雲,
描繪時要呈現出隨風飄動的感覺

積雲(棉花雲)

與層積雲、層雲一樣,「積雲」屬於在下層的雲。這是最常見的標準形狀的雲,描繪時要意識到讓雲朵呈現出棉花形狀的外觀。

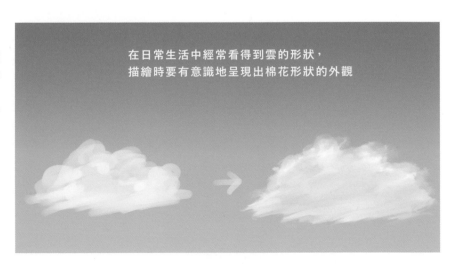

在日常生活中經常看得到雲的形狀,
描繪時要有意識地呈現出棉花形狀的外觀

描繪晚霞的天空

▶ 描繪晚霞天空

首先要製作出本章的題目:晚霞天空。包括顏色的漸層等困難的部分都要在這個階段描繪出來。

1 加上漸層色彩

用紫色和[色彩增值]使上面的天空變暗。如果使用黑色來加上[色彩增值]效果的話,顏色會變暗沉,所以建議使用藍色系的顏色來調暗。

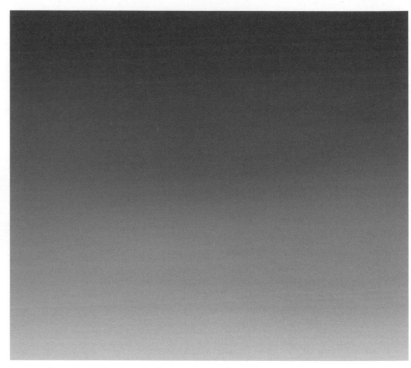

2 描繪晚霞的部分

因為想突顯上半部分的藍色,所以用[覆蓋]來增加藍色調,而下半部分則用[發光]和橙色來增加明亮度。

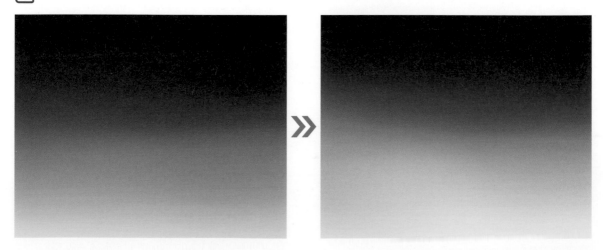

天空景色Point

顏色平衡的運用方法

1

［色調補償］→［色彩平衡］

・一開始先極端地向右和向左移動拉捍（±80左右），決定好自己比較喜歡哪個方向的顏色。

2

・在數值 20 和 50 之間調整自己喜歡的那個顏色方向。

3

・同樣的作業之後還要在中間調和陰影、亮部各進行 3 次（合計 9 次）就完成了！

・不需要勉強全部改變設定值，只要改變自己喜歡的其中一項就可以了。

・如果能幫助大家都能順利將顏色改成喜歡的顏色，那就太好了。

 完成！

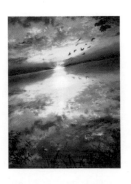

描繪雲朵

介紹晚霞天空特有的背景描繪方法。如果能描繪晚霞獨特的漸層色彩，相信能讓晚霞的插畫有很大的進步。

1 描繪雲朵

用雲筆刷〔濾色〕來稍微描繪一些雲朵。藉由像這樣若有似無地畫出雲朵，也可以當作是色彩區分的定位參考用途。

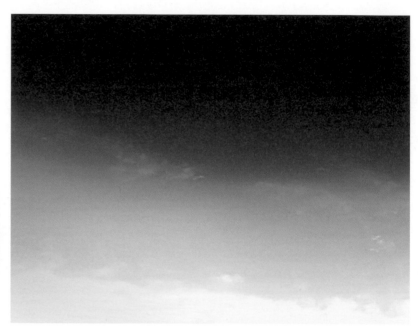

將雲朵區分圖層描繪，呈現出厚度感。

用〔水彩筆刷〕畫較暗的雲朵。這是太陽光形成的雲朵陰影。

② 描繪星空

在黑暗的天空裡以細小的 [飛沫筆刷] 和 [發光] 描繪星空。在現實中,因為晚霞很明
亮的關係,所以星空不怎麼能共存於天空,但因為這是插畫的關係,所以如果覺得不
拘泥於現實狀態會讓畫面更有魅力的話,那就不妨大膽地採用這樣的畫面安排。

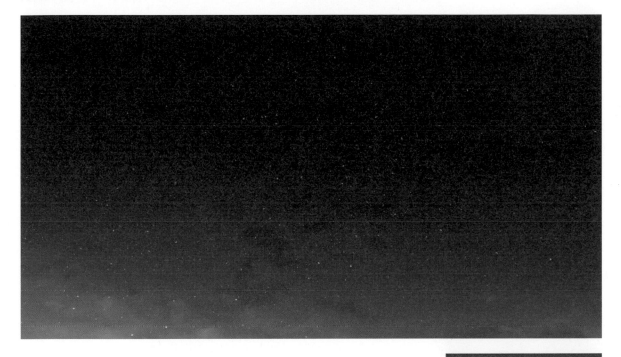

在整個插畫的背景使用
[星空筆刷],利用不同
大小的星星創造出一個
逼真的星空插畫。

天空景色**Point**

星星和晚霞的平衡很重要

通常傍晚是看不到星星的,但是為了讓插畫更有魅力而追加的非現實要素,這是完全可以納入考量
的。我經常在作品中運用傍晚和星星,因為兩者都能讓畫面看起來特別吸引人。然而,如果星星的
存在感過於強烈的話,就會使夕陽的魅力大打折扣,所以星星的表現最好低調一些。

3 追加星空

在畫面上隨處增加更大顆的星星，讓平坦的星空增加一些立體深度。

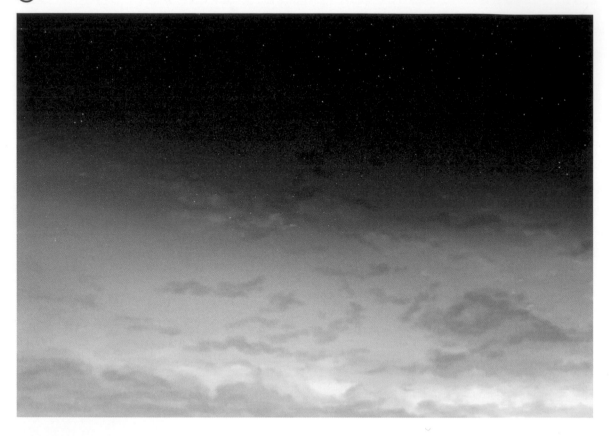

星空的描繪方法

描繪星空的時候，重要的是要有明亮和黑暗的地方，藉此形成對比。在明亮的地方即使畫上星星也會因為反光而無法看見，所以選擇在黑暗的地方用 [粒子尺寸] 經過設定的 [飛沫筆刷] 描繪，這樣就可以畫出美麗的星空。

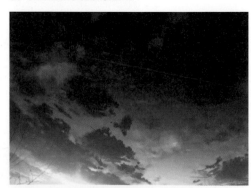

先描繪一幅有明亮和黑暗的晚霞景色。

在黑暗的地方（紅線的範圍），以粒子尺寸設定為小的飛沫筆刷進行描繪。

4 強調晚霞

因為感覺天空看起來太單調，所以使用 [網格變形] 調整成可以收入大範圍面積的魚眼鏡頭風格，並在畫面中增加密密麻麻的烏雲，藉此強調出晚霞的景色。描繪時讓下側較小，越往上畫越大，天空看起來就會變成相當壯觀。

魚眼鏡風格的雲朵描繪方法

❶ 先準備一幅畫有雲的插畫。

❷ 使用 [編輯] → [變形] → [網格變形]，將整幅插畫像下面這樣扭曲變形。

❸ 將❷的插畫進一步扭曲成弧形，這樣就能夠呈現出能夠大範圍拍攝背景的魚眼鏡頭風格的插畫。

在 [晚霞調整] 圖層中加強晚霞的發光效果，這樣可以讓整幅插畫看起來更加有魅力。

描繪森林、稻穗

▶ 增加新的要素

除了晚霞的天空之外，在這裡還想介紹一下作為背景登場的「森林」和「稻穗」的描繪方法。

1 描繪森林

使用暗色描繪裡側的森林。雖說需要用到暗色，但如果使用[色彩增值]來處理顏色的話，之後當畫面調整變亮的時候，這部分會產生非常不協調的感覺，所以在畫底色的時候最好不要使用[色彩增值]處理顏色。

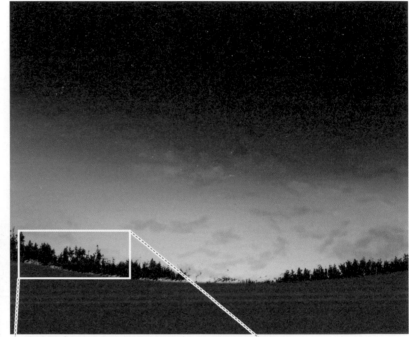

樹木的種類和大小也要邊描繪、邊考量畫面平衡來進行調整。

對山的紋理進行加工。

天空景色Point

樹木要按照大小分開描繪

描繪在畫面中的樹木，根據尺寸的大小不同，可以左右畫面呈現出來的規模感。這次藉由將尺寸描繪得較小，進而表現天空的壯闊感。這裡是用 Clip Studio Paint 初期就內建在程式中的筆刷畫的，不過在網上也可以找得到很多樹木相關的筆刷，也可以試著活用這些筆刷來描繪出漂亮的插畫。

2 描繪稻穗

接下來要描繪稻穗。一邊看著資料,一邊使用 [G 筆工具] 進行描繪。
然後再使用 [複製與貼上] 和 [自由變形] 呈現出成束的稻穗。

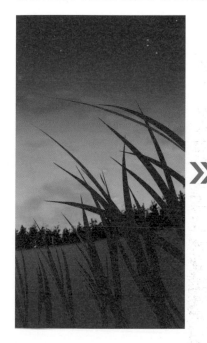 » 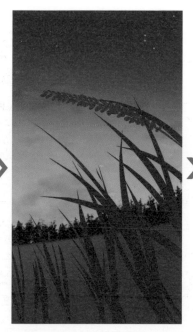 »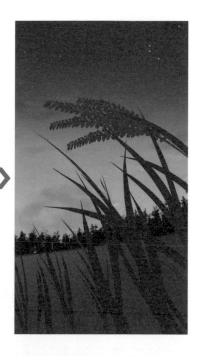

3 完成稻穗

進行成束稻穗的圖層合併,並
將其 [複製與貼上]。景物越往
畫面裡走,尺寸越小,這樣使
畫面產生立體深度。

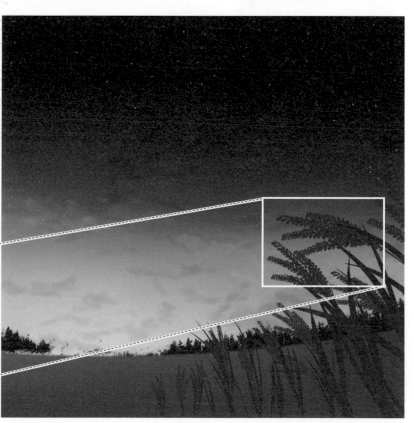

描繪物件的細節部分,可以使
物件變得更有真實感。

描繪山、湖

1 描繪山

從紋理網站下載追加山的紋理檔案。藉由追加背景元素，可以使插畫的完成度更高。

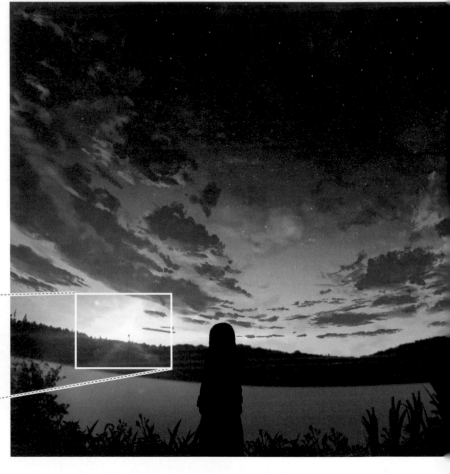

讓一部分的太陽被遠山遮住，展現出晚霞場景的真實感。

2 追加顏色

在山的紋理上藉由 [剪裁] 和 [變亮] 處理，加入適合整體風景的紫色。

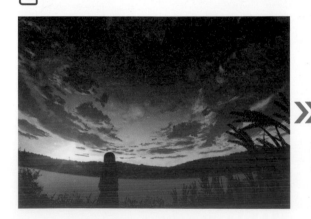

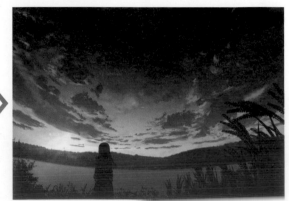

3 追加湖的部分

在湖的下側用 [噴槍筆刷] 和 [覆蓋] 加上藍色，上側用 [發光] 加入類似粉紅色的顏色，呈現一種受到陽光照射的印象。若要使用橙色也可以的。

KUMEKI 的小筆記

只在湖的裡側使用 [覆蓋] 和 [發光] 來呈現來自天空的光線反射，畫面的前方的亮度反過來要調整得稍微暗一點，這樣會有更遠近的感覺。

4 描繪湖的表面

使用 [筆刷工具] 描繪湖的表面部分，將水面表現得更具真實感。

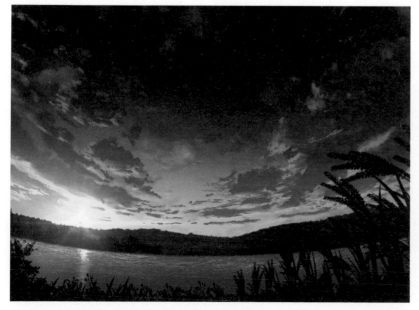

用 [筆刷] 描繪湖水表面的波動感。

描繪夕陽

▶ 夕日的描繪方法

在這裡要來解說作為重要背景要素的「夕陽」的描繪方法。讓我們使用[發光]等圖層來描繪出具有真實感的夕陽吧!

1 準備一個晚霞的風景。

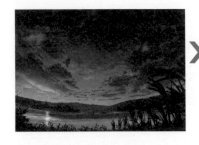

2 用[噴槍筆刷]加上晚霞的紅色調。

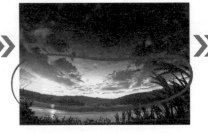

3 用[水彩筆刷]描繪太陽的形狀。

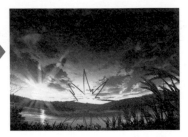

4 用透明色的[噴槍筆刷]清除周圍。

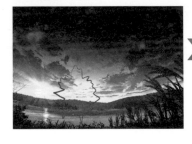

5 在太陽周圍用[噴槍筆刷]呈現出耀眼的效果。

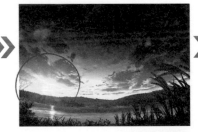

6 如果改變顏色,氣氛也會隨之改變。

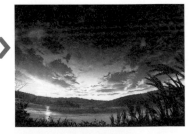

描繪出更能增加畫面美觀的夕陽

「夕陽」是在描繪秋天景色時經常使用的元素。只要畫面中出現夕陽,秋天的感覺一下子就出來了。另外,如果再使用[發光圖層]表現夕陽的光線,並且加上對比度,就能夠描繪出更具真實感的插畫。

藉由[環境光]和[亮部]表現夕陽的色調。

7 加上夕陽

在原本沒有夕陽的地方加上夕
陽,並調整構圖以及周圍的色
調,達到畫面整體的平衡。

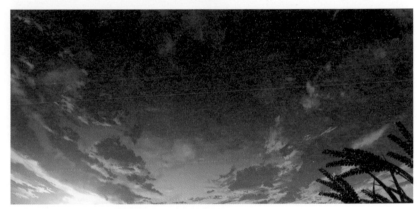

8 加強發光

將太陽光以發光處理,使其變得更亮。藉由在湖中反
射的太陽光,進一步增加太陽的存在感。

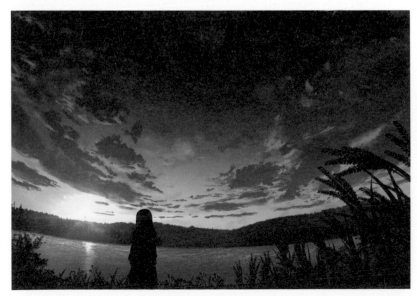

在[晚霞調整]的圖層中增加
太陽光。

描繪雲朵、蜻蜓、人物

1 增加飛機雲

在太陽周圍使用[噴槍筆刷]和[水彩筆刷]增加紅色調，並在天空中使用[G筆工具]加上飛機雲。

使用[直線工具]描繪飛機雲。

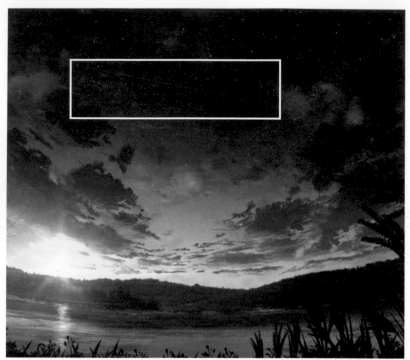

2 描繪蜻蜓

一邊仔細參考資料照片，一邊在畫面前方的稻穗上描繪蜻蜓，可增加主題的秋意氣氛。

依照[底圖]、[翅膀]、[光]、[花紋]的順序進行描繪。

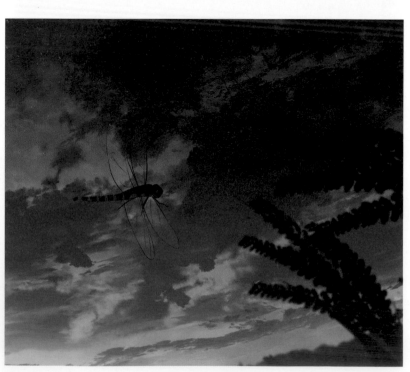

▶ 描繪人物

畫完整個背景後,接下來是朝向完成終點的最後衝刺,就是要描繪人物。因為在畫面加入人物後,會使世界觀更完整的效果,所以非常重要。

1 描繪草圖

描繪一位前來拍攝夕陽風景的少女,回頭看著在空中飛的蜻蜓的人物姿勢。

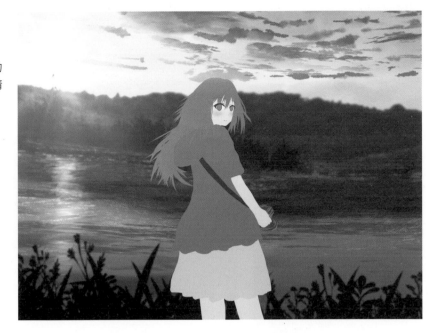

2 調整色調

將人物的圖層集中到資料夾中,再以 [剪裁] 以及 [色彩增值] 處理,使其變暗。另外,為了要呈現太陽光照射在人物身上的感覺,以 [噴槍筆刷] 和紫色增加光線。

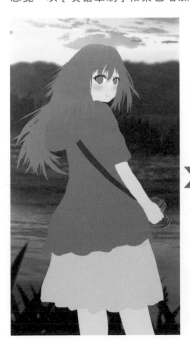 ≫ ≫

最後修飾

▶ 調整背景

大致上完成所有的插畫製作步驟後，接下來進入最後的微調整階段。藉由不斷修改到自己滿意的狀態為止，可以製作出完成度更高的插畫作品。

1 調整漸層效果

因為感覺雲朵有點太暗了，所以在雲朵上使用剪裁和漸層工具，將下側調整變亮一些。

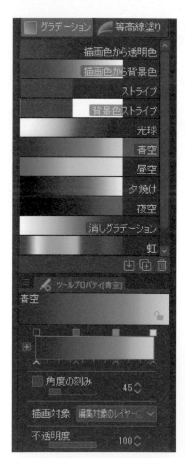

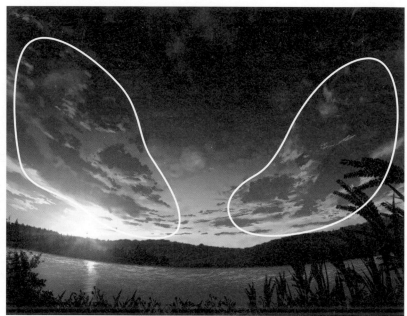

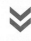

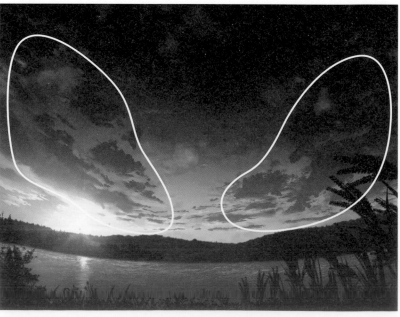

因為感覺雲朵沒有融入風景，所以使用 [覆蓋] 與 [剪裁] 的功能，並用 [漸層工具] 的「晚霞」讓天空下側增加紅色調，上側變暗。

② 追加紅色調

在天空中增加一點星星,並且在太陽周圍用[噴槍筆刷]和[發光]加上紅色調。

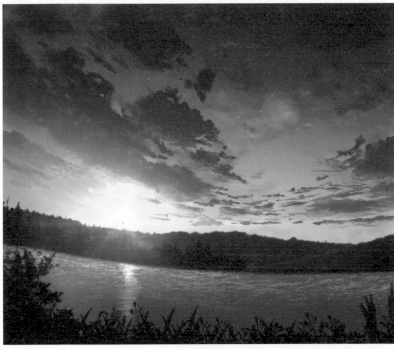

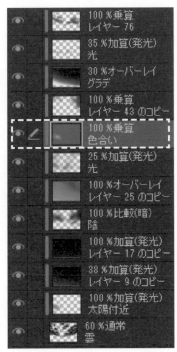

在夕陽上的部分,用[覆蓋]和[色彩增值]增加光亮,表現出與周圍顏色之間的對比。

很少能夠一次就調整到理想的狀態,需要一邊加上光亮和陰影、一邊改變顏色色調,加上各式各樣的[圖層],反覆試驗出最好的效果。

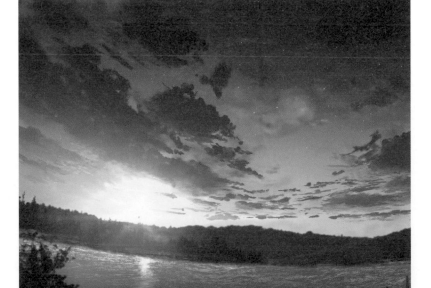

使用[噴槍筆刷]和[發光]增加亮度,讓整幅插畫看起來更有深度。

3 描繪銀河

在星空中使用渲染筆刷，藉由發光處理的方式描繪隱約可見的銀河。
像這樣融入原創性的畫面安排，可以創造出獨一無二的插畫作品。

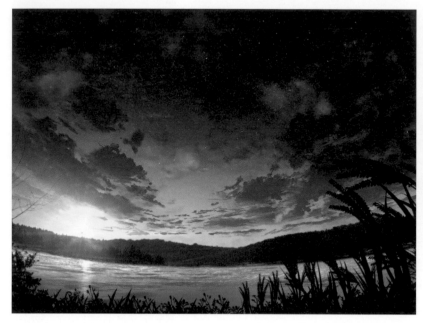

將 [銀河光] 與其他圖層重疊在一起，表現出具有真實感的銀河。

4 描繪蜻蜓的細節

以橙色在蜻蜓上用 [噴槍筆刷] 和 [濾色] 使顏色與背景相融合，
並在翅膀上使用淺藍色淡淡地上色。

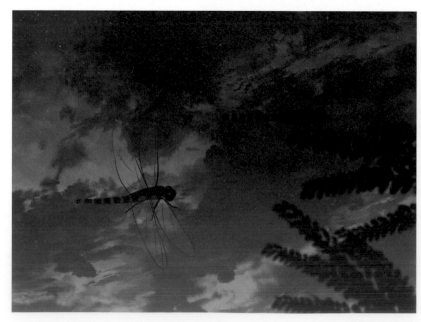

用 [太陽光] 調整蜻蜓的色調，可以使蜻蜓融入背景中。

5 對整體進行最後修飾

因為感覺畫面整體的藍色調、紫色調有些過強,所以用[圖層]→[新色調補償圖層]→[色彩平衡]來抑制藍色調和紫色調。

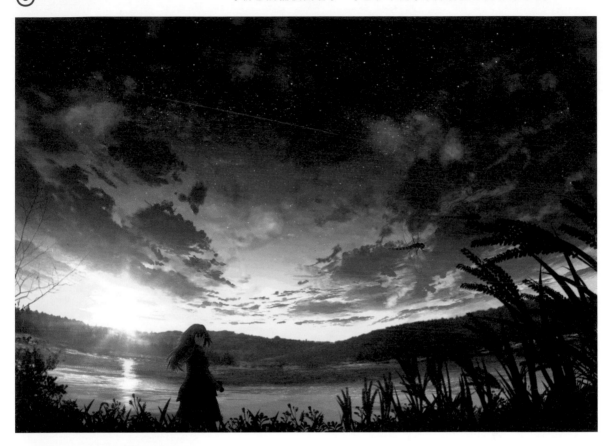

| | | 空暗さ |
| 太陽周囲明るさ |
| 空色グラデ |
| 夕焼け調整 |
| 暗さ調整 |
| 黒雲 |
| 橙雲 |
| 白雲 |
| 光 |
| 地平線光 |
| 空下地 |

| | | 階調化 1 |
| 明るさ・コントラスト 2 |
| カラーバランス 2 |
| レンズフレアテクスチャ |
| 太陽光 |
| 影調整 |
| トンボ |
| 色調整 |
| 目ハイライト |
| キャラレイヤー結合シャープ |

對整個圖層使用[色調補償]
等功能來進行最後的調整。

常見問題 Q&A 問答

當我在 SNS 社交網站上投稿插畫時,有時會被問到下方的問題。
在此我將這些大家有疑問的事情,想問的事情等,
試著以簡單易懂的方式總結了一下。

Q1. 我也想從事繪畫工作

A 如果你想從事繪畫工作,我想你對自己的畫功應該有一定的自信吧。那麼要不要試著送件參加繪畫比賽呢?如果能夠得到獎項,取得成績的話,那麼獲得工作就會容易得多。還可以雙管齊下在 Pixiv 或是 Twitter 這類的 SNS 社交網站來發表自己的作品。

只要有實際成績,畫功也達到了一定的水準,自然會有人來找你。不管怎麼說,先試著努力看看,如果不合適的話,再回到一般工作,把畫畫作為一種愛好也可以。總之先去試一次是很重要的。

現在,即使你想成為公司雇用的插畫家,過去的實績和在 SNS 社交網站上的活躍幾乎都已經是必要條件。另外,無論你是自由職業者還是在公司編制裡工作,你的大部分工作都會涉及到溝通,所以如果行有餘力的話,建議也學習一些商業電子郵件的禮儀較佳。

Q2. 我的畫沒辦法進步

A 如果你仔細看那些常說自己沒有進步的人的畫作,你會發現好像沒什麼改善。他們平時以自己的習慣方式去畫畫,並沒有冒險去畫一些和他們平時風格不一樣的東西。我覺得,如果老是說自己沒有時間,往往畫的東西都只在自己能畫得出來的範圍內,像這樣和平時畫得一樣,你就失去了提高技能和水準的機會,也就不會有很大的進步了。

我經常做的事情是把自己想成為的人的插畫作品放在自己的插畫旁邊,想一想我和那個人有什麼不同,如此便能得到新的發現,每天都在改善。如果一直只看自己作品的話,很難注意到自己的錯誤和不擅長的地方,所以請各位一定要試著和他人的作品比較看看。

Q3. 是自學畫畫好?還是在學校學畫畫好?

A 如果可能的話,我覺得兩種方式都試一下比較好。我就讀的是專門學校,但上了專門學校並不意味著你的繪畫技能就會提高。我也問了認識的人,幾乎所有在專門學校的課程內容都是基礎學習,感覺自學看書的人反而能學到更多內容。然而,在保持學習動力方面來看,我推薦在學校學習。因為你會和來自不同地方的喜歡畫畫的人在一起學習,會有很多樂趣。另外,如果你是自學的,遇到不明白的地方,周圍可能沒有人可以讓你問問題,但在學校,你可以盡情地向同學和老師請教。如果到學校唸書在經濟上太辛苦的話,只要你有上進心和動力,我認為現在光是參考書的內容就已經相當充實,從中一樣可以學到很多東西。

4章

極光閃動
耀眼的
純白雪空

「冬季」是景色變化為銀白色世界的季節。
本章要介紹雪的描繪方法
還有極光的繪畫技巧。

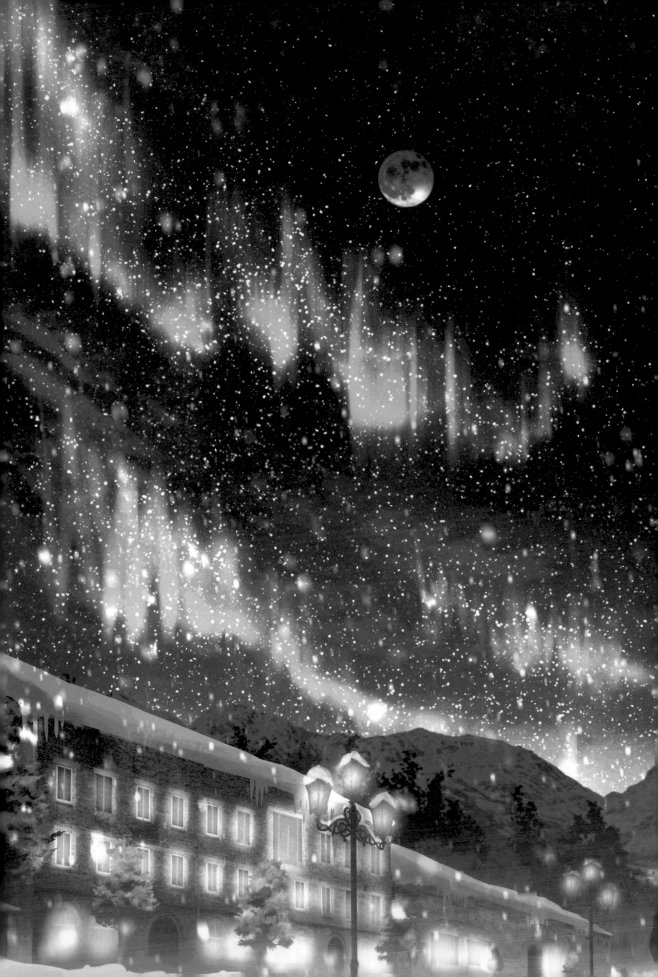

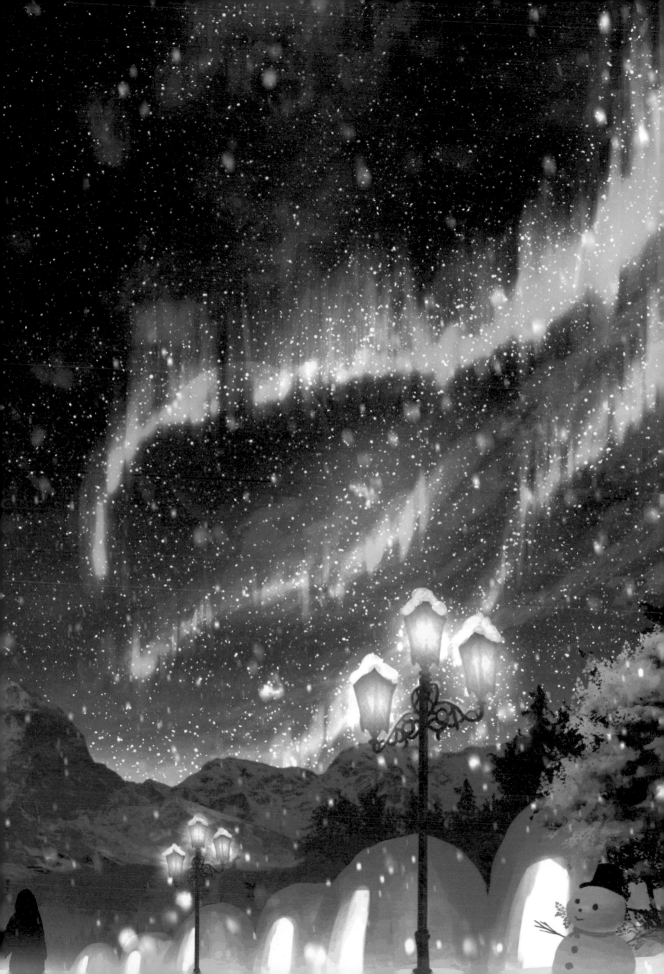

透過草圖創造世界觀

▶ 描繪草圖

這次的章節主題是「冬季天空」，所以要先描繪雪、極光、以及建築物的位置等定位參考線。然後再加上雪屋和路燈等場景物件，就能形成內容相當豐富的插畫草圖。

冬季天空的描繪方法

冬季天空的描繪方法是藉由描繪出夜空中美麗的極光，來表現出符合主題的插畫作品。此外，磚瓦風格的建築也能展現出冬天的感覺。另外還有雪景和雪屋也是這個主題非常重要的要素。使用能讓觀看者感受到冬天寒冷的背景色，可以讓插畫更有真實感。

KUMEKI 的小筆記

- 冬天的景色
- 夜空和美麗的極光
- 磚瓦建築
- 雪屋和雪人等物件
- 造型優美的路燈和充滿溫暖的燈光
- 情侶來到觀光地旅行的感覺
- 能感受到冬天寒冷的藍色
- 有特徵的山

▶ 使用的筆刷介紹

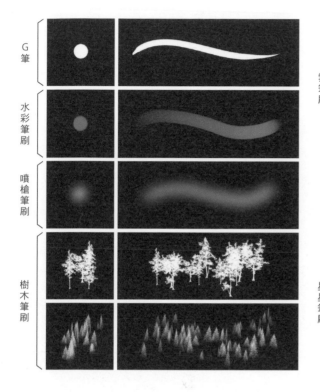

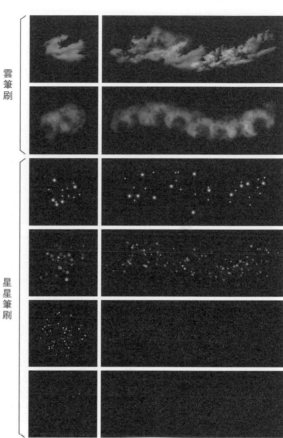

G筆

水彩筆刷

噴槍筆刷

樹木筆刷

雲筆刷

星星筆刷

作畫筆刷的設定

星星筆刷

在 [工具屬性] 選擇喜歡的 [星星筆刷] 畫星星。藉由改變 [筆刷尺寸] 和濃淡，可以畫出各式各樣不同的星星。

隨機點點筆刷

調高 [工具屬性] 的 [筆刷尺寸] 數值，就能描繪出無數的星星。只要在整個背景上描繪星星，就可以創造出美麗的星空。

透視圖法

透視圖法是在插畫製作中相當重要的技法。
只要能夠掌握透視圖法，就可以製作出更加細緻的插畫。

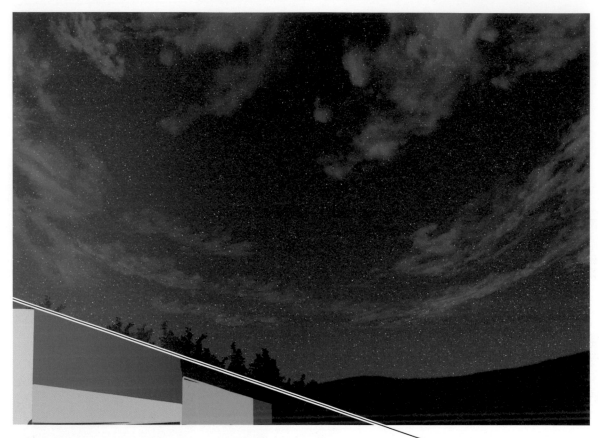

消失點

所謂的透視圖法，是指直線在畫面中看起來是怎樣的狀態的
一種表現方法。當我們畫出平行的兩條直線時，這兩條直線
相交成一個點的位置稱為「消失點」。消失點的數量會根據物
體的方向和視角的不同而會有所變化。

透視圖法一覽

一點透視法

畫面中只存在一個消失點的叫做
「一點透視」。這種透視的特徵是
平行的直線之間的外觀會形成相
交成為一個點的視角。這是在插
畫中描繪學校的走廊、教室這類
室內場景時經常使用的方法。

二點透視法

畫面中的視點存在 2 個消失點的
被稱為「二點透視」。二點透視最
大的優點是消失點分別落在左右
兩個部分，繪製插畫時可以不需
要考慮上下方向的透視。

三點透視法

與平時人類看到物體的外觀狀態
最接近的是「三點透視」。插畫的
畫面中存在三個不同位置的消失
點。根據消失點的位置不同，物
體看起來的外觀角度也會發生變
化，這一點也很重要。

所有圖層架構介紹

介紹第4章使用到的「雪人」、「極光」、「星星」等圖層的架構。關於實際的使用方法，會在之後的繪製過程頁面，依照各個主題進行解說。

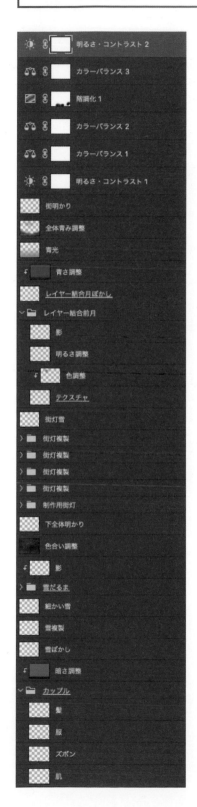

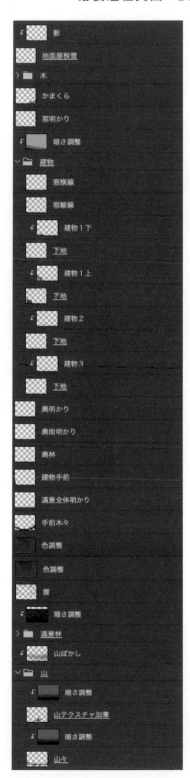

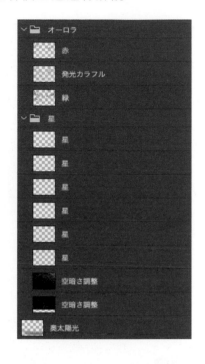

KUMEKI 的 小筆記

這次在「冬季天空」的插畫製作中使用的所有檔案資料將免費提供給各位。本章要素相當多，包含星空的描繪方法、雪的描繪方法、極光的描繪方法、路燈的描繪方法等等，請一邊確認實際的圖層資料，一邊學習如何使用吧！

▶ 塗色方法

介紹背景底色漸層的塗色方法。
解說夜空中微妙變化的漸層色彩。

在[漸層工具]中使用[夜空]，可以製作出像冬天天空的顏色漸層。

KUMEKI 的 小筆記

介紹本章所使用的色調設定
數值。區分為「天空」、「樹
木」、「雲」、「雪・雪屋」、
「極光綠」、「極光紅」等六
大類。

天空 R=30 G=52 B=106	樹木 R=112 G=115 B=123	雲 R=126 G=174 B=230
雪・雪屋 R=121 G=137 B=211	極光綠 R=49 G=129 B=48	極光紅 R=215 G=41 B=101

雲的描繪方法

依照各種主題來介紹雲的描繪方法。
雲的描繪方法有各式各樣的不同模式。

積雨雲

「積雨雲」是在雲的下層至上層之間的任何地方都存在的一種雲朵。

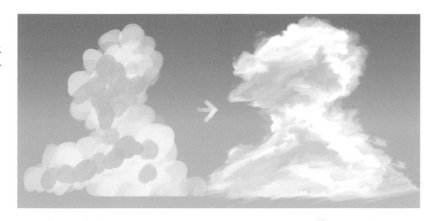

使用紋理筆刷（雲筆刷）的雲朵描繪方法

要有意識地使用垂直方向的圓形堆疊，再將輪廓進行模糊處理。

1 稀疏地排列在天空。要描繪成有蓬鬆感的感覺且留有些微間隙會有更好的效果。

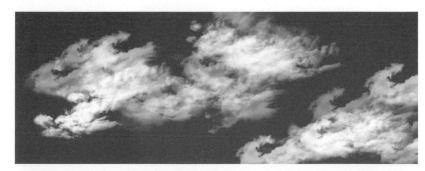

2 因為想要消除筆刷的痕跡，所以這裡使用「雲筆刷」模糊或消除周圍以及特殊形狀的區域。還可以添加較細小的雲朵，使其變成更加逼真的雲。

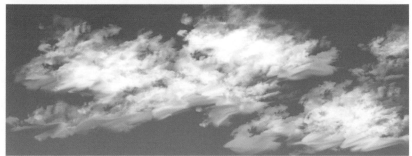

3 進一步將整個畫面進行模糊處理或使用水彩筆進行描繪，以減少筆刷的痕跡。
接著使用淡淡的藍紫色進行陰影的繪製，這樣就完成畫作了。

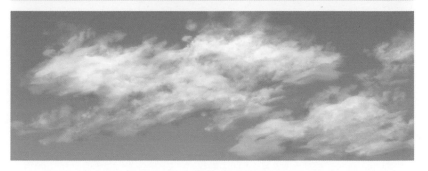

描繪底圖

在描繪天空前,先標示出山與樹木的定位參考,然後再進行描繪。藉由這樣做,我們可以確定大致的位置,並開始製作插畫的基礎。

▶ 加上背景的定位參考線

1 粗略地描繪

追加山的底層。這樣一來,就能夠大致標示出定位參考線。

2 描繪樹木

使用 Clip Studio Paint 一開始就內建的樹木筆刷來描繪樹林。這裡為了表現出雪景,所以不塗上暗色,而是用灰色來塗色。

3 描繪前景的樹木

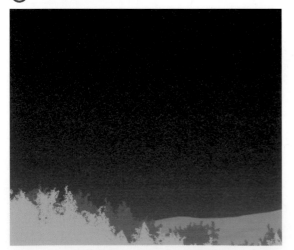

再進一步描繪畫面前方的樹林。透過描繪前景的樹木和樹林,更加真實地表現出樹木的感覺。

天空景色Point

描繪夜空

因為在後面的步驟還要描繪星星,所以先將天空上側部分的顏色調整得暗一些,呈現出冬天夜空的形象。使用「漸層工具」描繪天空的底色後,就在什麼都沒有的地方開始描繪景色是一件很困難的事情。因此,最初階段可以先描繪山和地面,即使之後需要將其消除,比起只有天空時更加容易想像整體形象。這次計畫要描繪的是雪景,所以使用偏白色的顏色描繪側小

▶ 描繪天空

在大致的背景定位參考線都描繪完成後,接下來我們將以草稿的
方式開始描繪天空的插畫。在這一章節中,我們將描繪冬季夜空
中的雲朵和星空。

1 描繪雲朵

使用「雲筆刷」,以魚眼鏡頭的風格描繪廣泛範圍的雲朵。就像第 1 章到第
3 章所表現的那樣,上面的部分應該要較厚而且較大,下面的部分則較細
長。在一些地方留下沒有雲朵的空間可以增加層次感,效果會更好。

找到自己滿意的雲朵形狀,
再使用 [雲筆刷] 進行描繪。

最前面的雲可以使用模糊工
具來進行模糊處理,藉此來
表現出遠近感。

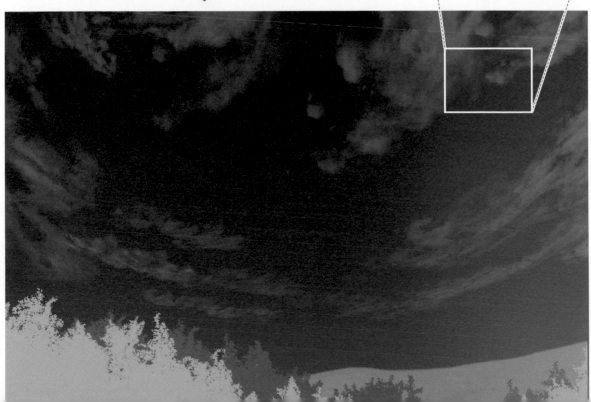

描繪星星和太陽的亮光

1 描繪星空

使用細小的 [飛沫筆刷] 描繪星空。
暫時只是先打個草稿，之後還可以調整顏色深淺和亮度。

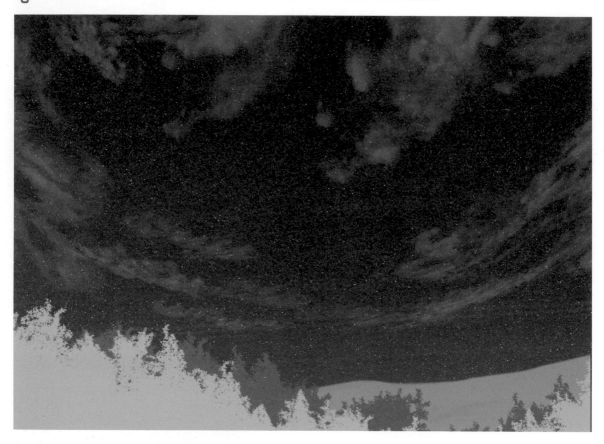

使用 [飛沫筆刷]，可以描繪出大小不一的各種不同星星。由於有各式各樣的星星，可以真實地表現出遠近感。步驟是按照中→小→大→小→極小的順序來描繪星星大小。此外，在描繪的過程中進行「調整發光」也是關鍵。

2 調暗背景

將樹林和山的圖層集中到同一個資料夾,並且使用藍色和 [色彩增值]
進行調整,使其變暗。光是這樣就能讓場景更具夜晚的氛圍。

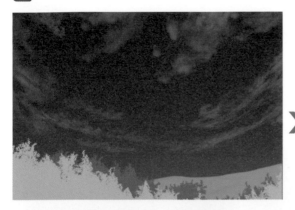 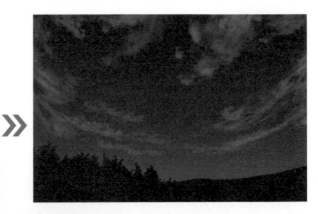

使用 94% 的 [色彩增值] 使樹木變暗。

3 追加太陽的光線

使用紅色和 [空氣筆刷] 及 [濾
色],在山的另一側增加太陽
的光線。當色彩變化產生後,
整個完成狀態的色彩搭配感覺
起來會很美麗。

透過「後方太陽光」表現位於
山後方的太陽光仍在發出亮光
的感覺。

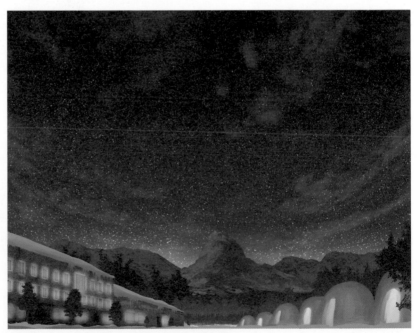

描繪建築物

▶ 描繪背景

介紹作為插畫背景的磚牆風格建築物的描繪方法。
如果想要創作更加真實的插畫，有時會需要使用到材質素材，而非只是手工繪製。

1 描繪建築物的側面

與第 2 章的大樓一樣，貼上紋理圖像。貼上紋理圖像時，先透過〔圖層〕→〔點陣圖層化〕將圖像轉換成可編輯的形式，再使用〔編輯〕→〔變形〕→〔自由變形〕將圖像以自由形狀的形式貼上。

一個一個地貼上紋理圖象。

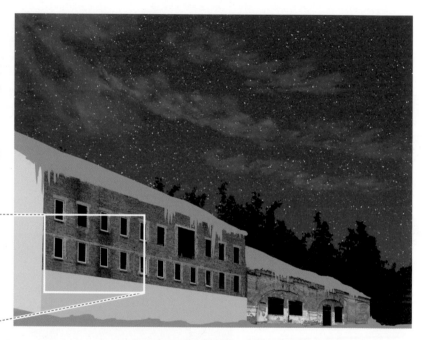

2 調整建築物的色調

將建築物的圖層整理在資料夾中，並使用 [色彩增值] 和藍色的 [漸層工具] 讓其變暗。一旦變暗後，整體的平衡感會立即提高。

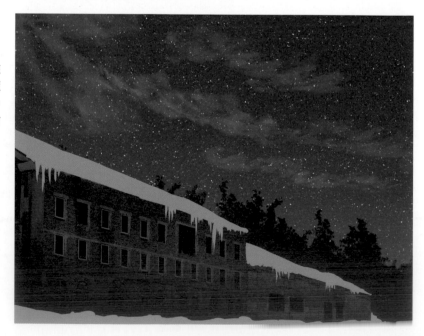

3 調整圖像的質感

對所有建築物進行調整，使用
[編輯]→[色調補償]→[色調
分離]進行10個色階級數的色
調分離。經過這樣的處理，可
以讓原本太過偏向照片的影像
稍微變得更像插畫一些。

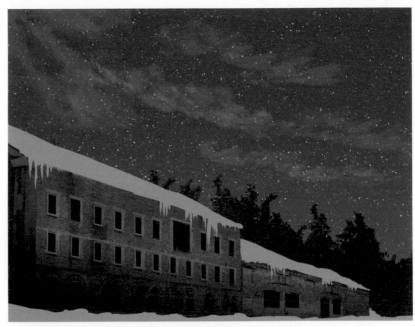

4 追加照明亮光

使用圖層效果：濾色在窗戶上
描繪橫線和豎線。使用〔噴槍
筆刷〕和〔濾色〕追加了房間
內的照明亮光。由於使用[發
光]會變得太亮，因此這裡使
用比較柔和明亮的[濾色]進
行處理。

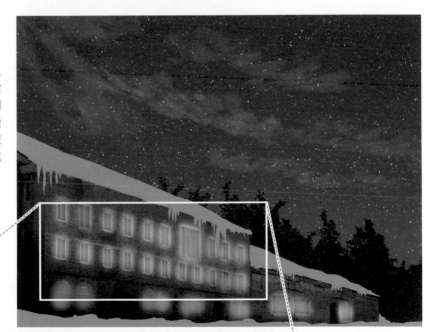

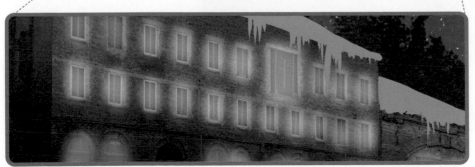

為了演出真實的插畫
效果，這裡繪製成柔
和明亮的插畫風格。

描繪極光

描繪背景 2

介紹背景中也是相當重要的「極光」的描繪方法。
解說如何加上極光的色調以及描繪的步驟。

1 追加雲朵

藉由 [濾色] 和 [水彩筆刷] 來稍微提升太陽的亮度,再以同樣的筆刷追加薄薄的雲層,增加畫面上的資訊量。

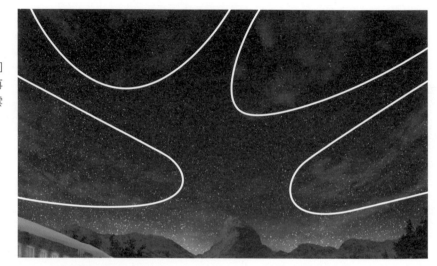

極光的描繪方法

❶ 使用 [水彩筆刷] 以垂直方向筆劃的方式描繪。

❷ 使用 [指尖模糊] 或是 [模糊工具] 進行模糊處理。

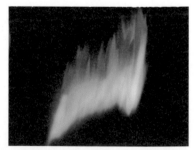

❸ 使用 [噴槍筆刷] 使底部發光。

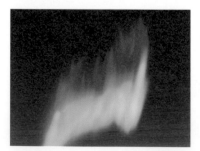

❹ 以同樣的方式,使用 [水彩筆刷] 添加顏色。

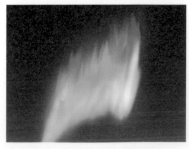

❺ 使用 [噴槍筆刷] 讓周圍發光。

❻ 描繪時要意識到像窗簾般的流動感。

2 描繪極光

使用 [水彩筆刷] 和 [發光]，一邊垂直滑動手指，一邊參考極光的
圖像來描繪。

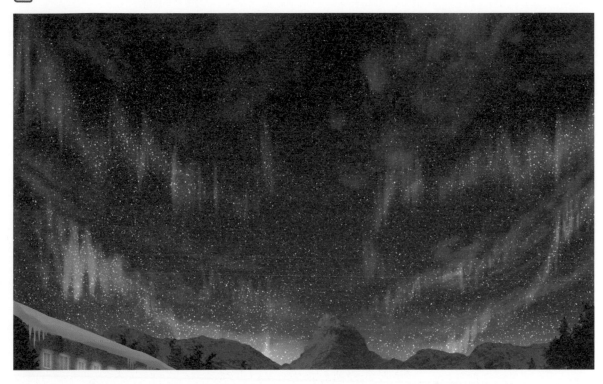

3 追加顏色

雖然單色也很美，但這裡要和先前一樣，一邊垂直滑動手指一邊為
極光加上紅色、橙色、紫色等色彩。

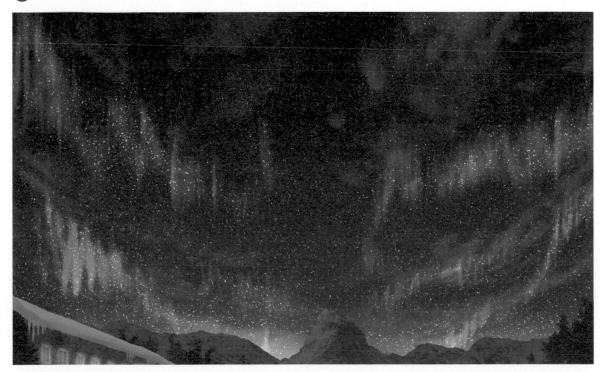

4 加強光線

使用［發光］和［噴槍筆刷］在極光的下側描繪出最明亮的部分。
接著使用［噴槍筆刷］，增強整個極光的亮光。

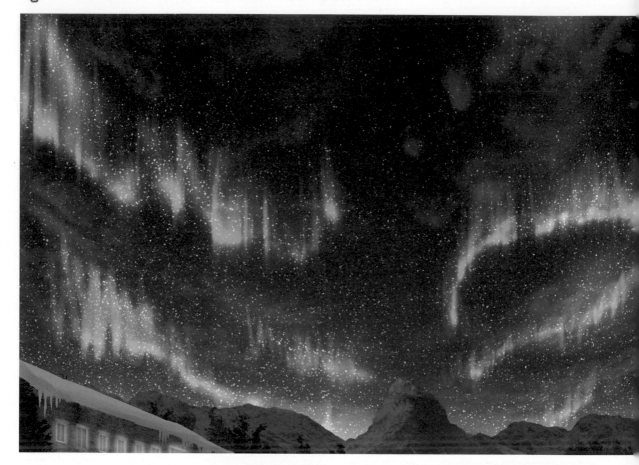

天空景色Point

極光和星星的圖層介紹

在本章中描繪的「極光」總共使用
了 3 個圖層。分別是用來表現色調
的「紅色」、「綠色」和「發光色彩
繽紛」。使用這些圖層表現極光的
色調。不一定要照著範例描繪出一
樣的極光顏色，實際上的極光有多
種不同的顏色，所以試著用自己喜
歡的顏色創作極光也很有趣。星星
的部分和第 3 章一樣，藉由追加各
種大小不一的星星來表現出天空
的立體深度。

Part 6 描繪雪、雪屋

▶ 描繪雪景

整體形象完成後,終於要進入最後修飾階段了。
在畫面上追加雪和路燈,調整畫面整體的色調平衡,
朝向最終完成再進一步。

1 讓雪覆蓋在樹上

讓雪覆蓋在樹上。將圖層設定
為 [剪裁] 至樹木,再用 [雲
筆刷] 進行描繪,看起來就會
有積雪的樣子。

※本章略過介紹「山」的描繪方法。
　關於山的描繪方法,請參照第1章。

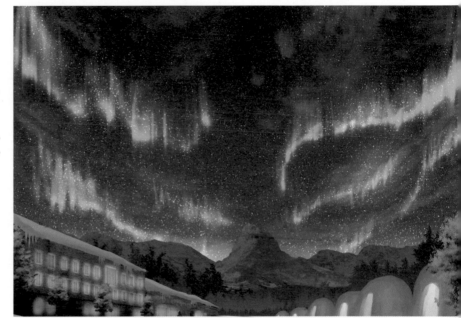

2 讓整個畫面都在下雪

讓整個畫面都下雪了。首先用
[水彩筆刷] 以咚咚咚的點擊
方式描繪出空中的雪花,再用
[濾鏡] → [高斯模糊] 進行模
糊處理。如果要描繪暴風雪,
可以使用 [模糊] → [移動模
糊],就能很好地表現出暴風
雪。

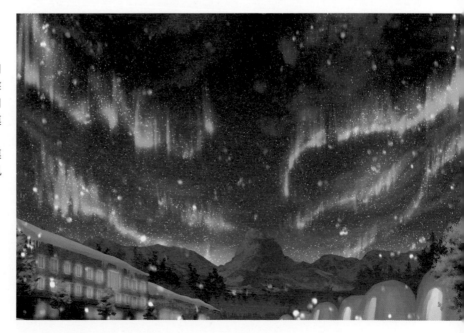

3 演出紛飛的細雪

在整個畫面上使用[飛沫筆刷]來降下更細的雪。直接使用的話，畫面會顯得過於雜亂，所以要用[濾鏡]→[高斯模糊]進行模糊處理。

使用[細雪]的工具，畫出大小不同的飄雪。

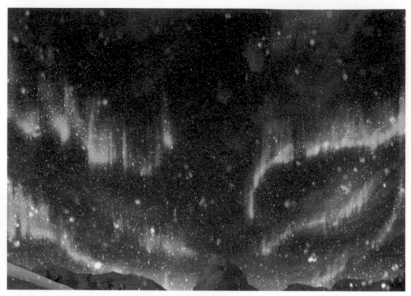

▶ 描繪雪的背景

接下來，要描繪出符合主題的背景。
因為這次的主題是「冬季天空」，所以要描繪與雪景相關的雪屋和雪人。

1 描繪雪屋

因為是雪景的關係，所以畫了雪屋。先用藍色畫出形狀，然後再用橙色畫出燈光。

粗略地畫出雪屋，也加入光亮位置的定位參考。

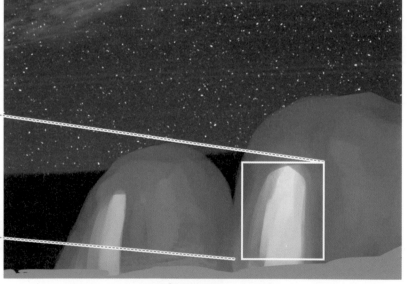

KUMEKI 的小筆記

在繪製雪屋時，我是先透過在網路上尋找資料後才開始著手繪製的。先使用[吸管工具]取得地面上雪的色彩，然後用[水彩筆刷]畫出橢圓形表現雪屋的形狀，接著再用明亮的橙色和黃色塗上亮光的部分。由於形狀非常簡單，所以直接在畫面上進行描繪，而沒有將圖層分開。不過如果還不熟悉這樣的畫法，建議可以先塗底色，再使用[別的圖層(發光或濾色)]描繪，這樣畫起來會比較容易。跟建築物一樣，繪製雪屋的過程中我也會把畫面移遠，以便確認適當的尺寸大小感。

2 追加雪屋

藉由圖層的複製，增加雪屋的數量。以 [編輯] → [變形] → [放大縮小] 的方式，配合旁邊的建築物，將尺寸調整成愈往畫面遠處尺寸愈小。

先製作一個 [雪屋]，再用 [複製＆貼上] 大量量產。

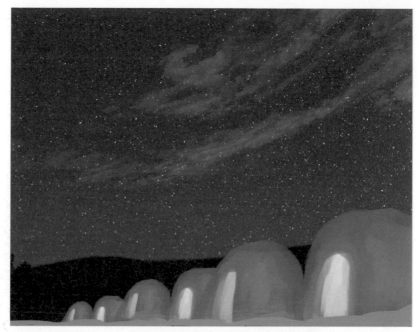

3 追加雪人

因為右邊感覺有點寂寞，所以畫了一個雪人。因為後續可以更改顏色，所以現在暫時不需要在意描繪使用的顏色。

藉由追加雪人，可以讓畫面增加資訊量。

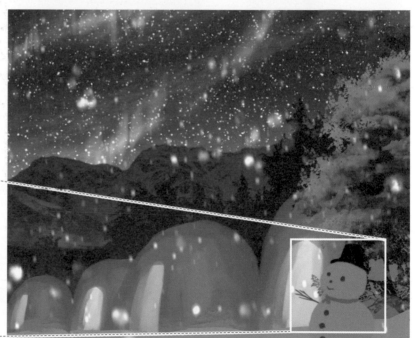

天空景色Point

對比度的調整

調整下方左側滑桿時，可以增減黑色部分的比例；調整右側滑桿時，可以增減白色部分的比例。調整上方三個滑桿的中間時，則可以調整對比度。

描繪月亮、路燈、人物

1 描繪月亮調整色調

在月亮上進行[剪裁]操作，並透過[覆蓋]的方式添加藍色，使月亮發光，並使用[濾鏡]→[高斯模糊]等方法來增強插畫感。

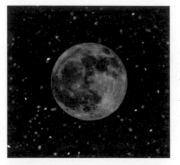 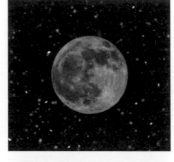 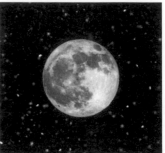

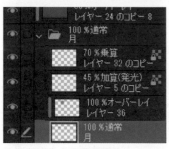

使用在月亮上重疊圖層的方式改變色調。

 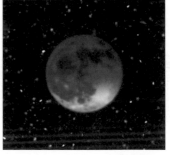

2 描繪路燈

使用網路上的圖像作為參考，開始繪製底圖。
為了增加畫面亮度，我們需要在畫面中加入路燈的元素。

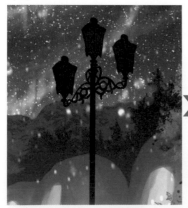 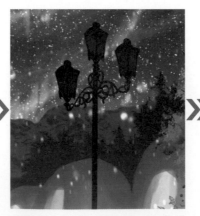 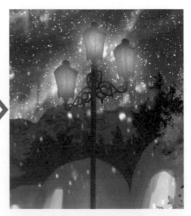

接下來，描繪路燈的細節。
同時要使用[噴槍筆刷]等工具描繪陰影。

將圖層[裁剪]至地面，再使用[濾色]添加粗糙表面的紋理。

使用[噴槍筆刷]和橙色，並以[濾鏡]圖層在路燈上描繪燈光，再進行[剪裁]，追加來自下方的藍色光芒。

3 描繪人物

畫面中描繪了情侶兩人正在約會的情景。
由於之後還會將亮度調暗,因此對服裝顏色的選擇不需要太過在意。

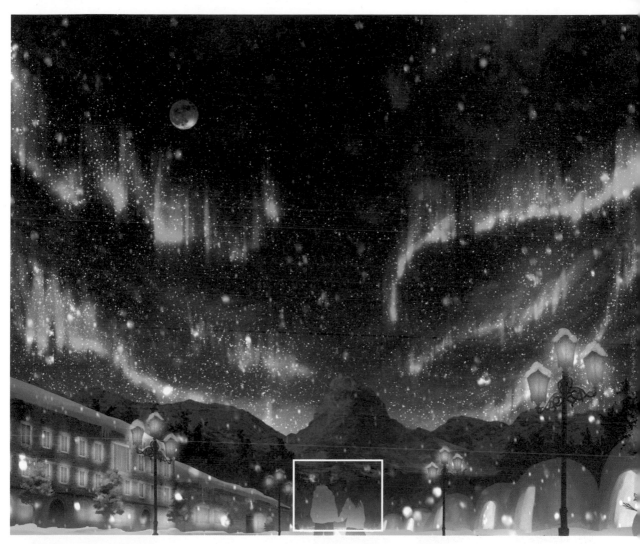

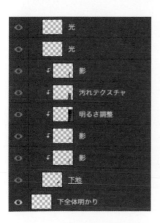

路燈圖層

要點是在 [發光層] 中點亮光。
為了呈現質感豐富的路燈,使用了圖層疊加的方式進行描繪。
特別是在 [發光圖層] 中加入光源是此次描繪時的關鍵所在。

人物圖層

此外,透過在人物的外形輪廓上加入輕微的 [模糊] 處理,可以使整幅插畫更具統一感。

參考圖像的剪裁方法

1 準備一張照片。

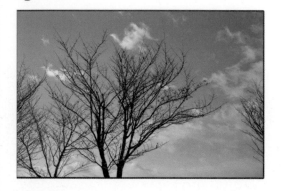

2 使用 [選擇範圍] → [色域選擇] 將 [顏色的允許誤差] 設定為10來進行。

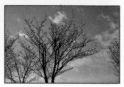

3 [選擇範圍] → [邊界模糊] 設定為 2px 進行模糊處理。

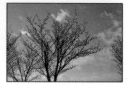

4 將選擇的範圍以 [刪除工具] 進行刪除。

5 將剪裁下來的照片貼在插畫上。

6 使用 [色調補償] 變更顏色或進行模糊處理,然後使用 [濾色] 混合模式讓插畫與照片融合即可完成!

最後修飾

▶ 最終調整

在完成插畫後,接下來要進行最終調整。這包括了整體背景色彩的調整和微調插畫內容。作品的最後修飾的過程非常重要,因此讓我們堅持到最後吧。

1 調整畫面的色調

對整個畫面進行[覆蓋]處理,並增加了一些紅色調。

藉由[天空暗度調整],調整天空的色調。

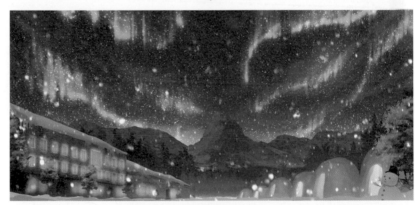

使用[漸層工具]在畫面底部添加藍色的光,呈現光線在地上雪面的反光。

然後再使用[漸層工具]增加藍色調。藉由使畫面下方整體變成藍色的方式,營造出畫面的統一感。

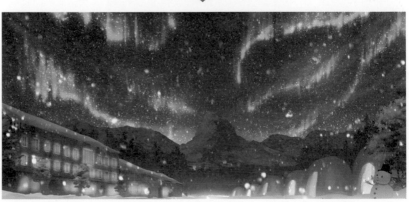

2 進行最後修飾的調整作業

藉由 [圖層] → [新色調補償圖層] → [亮度・對比度]
的步驟調高亮度和對比度。然後在 [圖層] → [新色調
補償圖層] → [色調分離] 中稍微提高對比度。這樣一
來，插畫就能產生更明顯的對比度。

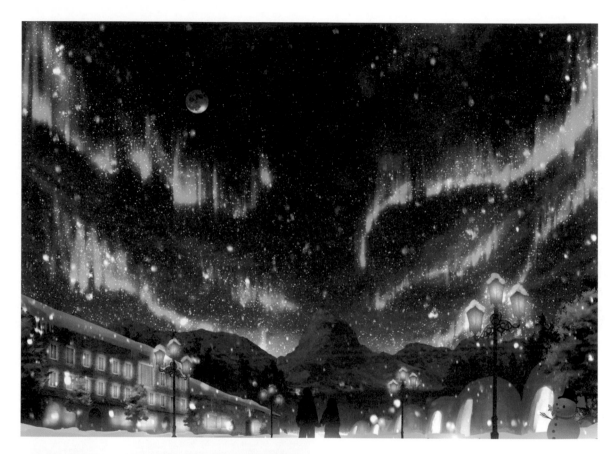

藉由 [亮度・對比度] 和
[色調分離] 來調整插畫
整體的對比度。重要的
是要一直修正到自己滿
意為止

3 完成最後的調整步驟

因為感覺整個插畫的藍色調過於強烈，所以使用［圖層］→
［新色調補償圖層］→［色彩平衡］來抑制藍色調，同時增
強了紅色調。反覆調整［對比度］和［色彩平衡］，直到達
到自己滿意的顏色為止。

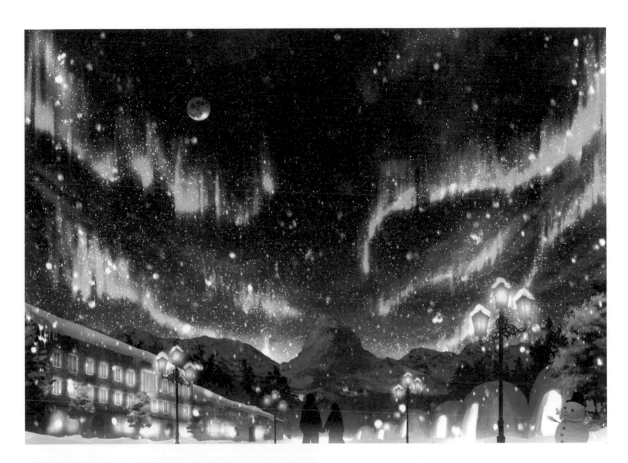

最後再使用不同飽和度的［色
彩平衡］進行最終的色調修正，
如果沒有問題，插畫就算是完
成了。

圖像資料・紋理網站・筆刷網站介紹

有些人可能認為在繪畫中使用照片紋理（一種叫做 Photobash 的技法）是投機取巧的作為，但是如果你不使用紋理資料也能畫出高品質的畫作，那也是可以的，即使可以畫得出來，那也是非常耗費時間的。客戶要的是一幅成品插畫，而不是花了多少時間或用了什麼方法來畫畫。如果能在短時間內完成高品質的作品的話，我覺得更願意那樣做。

在過去，僅僅因為用數位方式畫畫就會飽受批評，但現在用數位方式畫畫的人反而變多。最近，有一個以人工智慧繪製圖片，叫做 Midjourney 的程式引起了爭議。但我認為活用這種工具來畫畫是沒有什麼不可以的。如果能簡單地完成高品質的畫作的話，世界上就會充滿精彩的畫作。我也希望那樣的世界能夠到來。

如何尋找資料

雖然我有時會在書中尋找繪畫的資料，但大部分是在網上搜索資料的。若直接使用圖像資料的話，會有著作權上的問題，所以只作為參考之用。

我經常使用紋理照片，所以介紹一下推薦的紋理照片網站。

Textures.com ▶ texture Ninja ▶

紋理筆刷

紋理筆刷可以在 Clip Studio Paint 中的「尋找素材」來尋找，或者從筆刷素材的相關書籍附錄下載。Photoshop 的話，從一開始就內建了非常豐富的素材，可以直接使用。最近在 Clip Studio Paint 上也能讀取 Photoshop 的筆刷，變得愈來愈方便了。

下面介紹幾個推薦的筆刷發佈網站。

Brushez ▶ Brysheezy ▶ DeviantArt ▶

ObsidianDawn ▶ 123FreeBrushes ▶

其中一些網站在使用條款中會要求標明筆刷來源，所以請注意使用條款，充分活用這些資源吧！

5章

光彩明亮
燦然的
滿天星空

在廣闊的夜空中，
星空閃耀著無數璀璨的星星。
本章將介紹如何繪畫美麗的星空和銀河等主題。

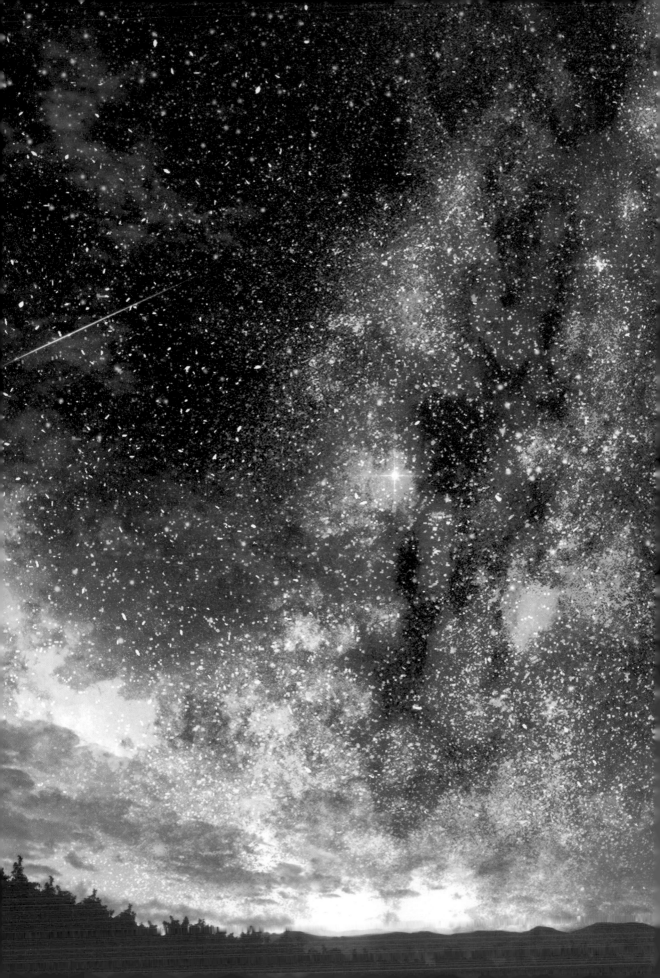

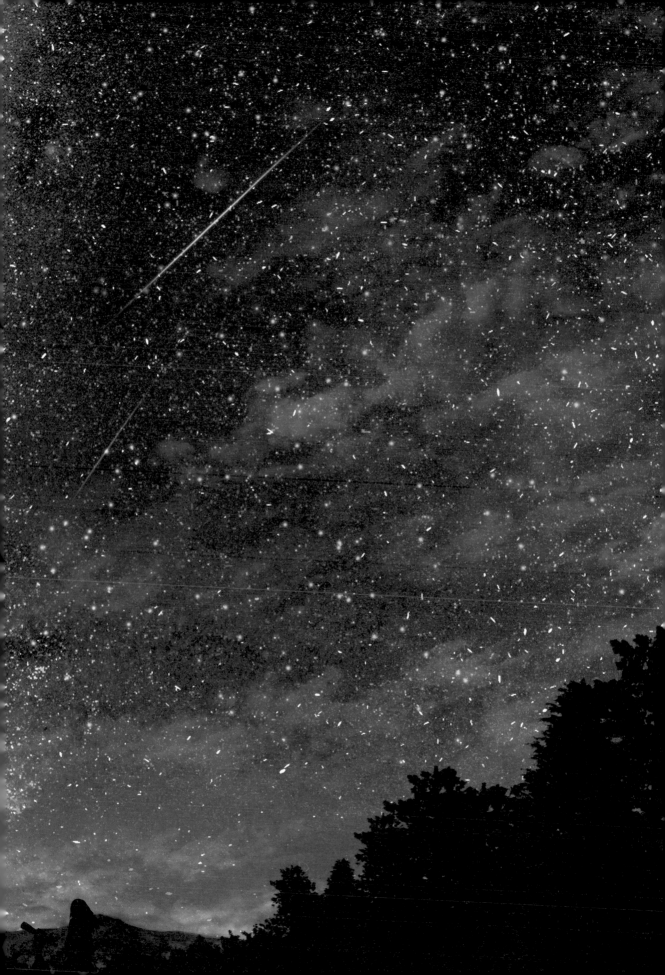

透過草圖創造世界觀

> ▶ **描繪草圖**

插畫製作的第一個階段是描繪「草圖」。透過描繪草圖,能夠掌握插畫的大致意象,因此即便是簡單的草圖,先將腦海中的意象轉化為插畫是非常重要的。

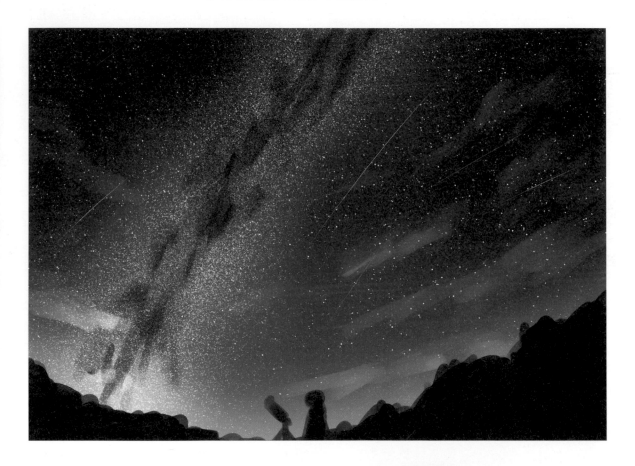

描繪滿天星空

本章主題為「星空」,因此要在畫面上以大面積呈現美麗的星空與銀河。

透過描繪無數的星星與色彩繽紛的夜空,讓畫面更能真實地呈現滿天星空的感覺。此外,透過加入人物正在觀賞滿天星空作為點綴,能讓插畫更有豐富的故事性。

KUMEKI 的小筆記

- 冬天的景色
- 美麗的滿天星空
- 無數的星星
- 顏色繽紛的天空
- 大面積的銀河
- 好幾顆流星
- 前來觀測天體的少女
- 不妨礙星空的雲

▶ 使用的筆刷介紹

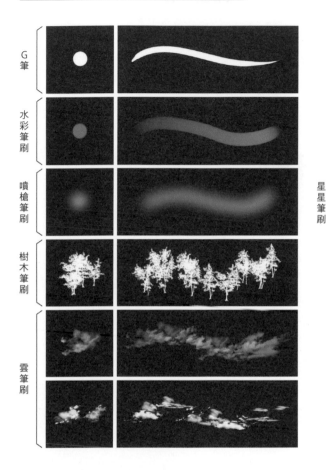

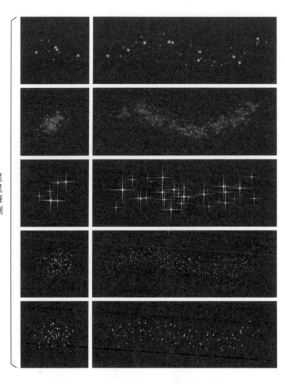

作畫筆刷的設定

雲朵筆刷

使用[工具屬性]中的[雲朵筆刷],描繪自己喜愛形狀和大小的雲朵。在針對各個雲朵逐步調整筆刷濃度等參數的過程中,描繪出能讓自己滿意的雲朵是非常重要的。

亮晶晶圓圈十字

使用[工具屬性]中的[筆刷尺寸]功能,可以決定塗色的範圍大小。透過改變筆刷尺寸和顆粒大小,我們可以按照自己喜愛的大小描繪星星。

合成模式

將目前正在設定的圖層,與既有的圖層之間的色調彼此整合的作業,稱為「合成模式」。這是必備技巧,請務必要好好學習!

無合成

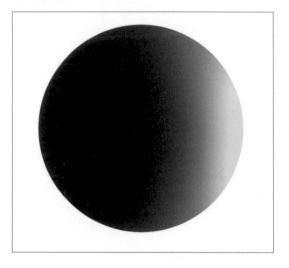

覆蓋

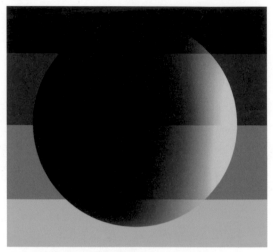

也追加了經過模糊處理的星星,呈現出更真實的表現。

變得明亮

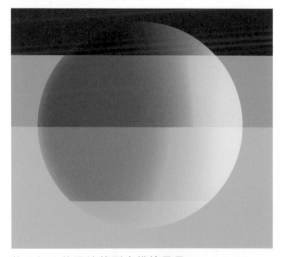

使用細小的飛沫筆刷來描繪星星。

變得陰暗

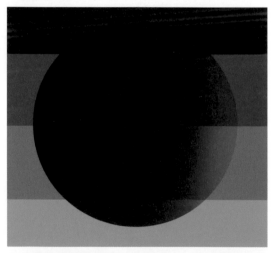

在整體畫面用覆蓋來加上藍色,一下子就能提高畫面的表現度。

KUMEKI 的小筆記

合成模式可以使用不同的圖層來改變背景色調,例如使用[色彩增值]可以使背景色調變暗;[濾色]或[相加]可以使背景變亮;[覆蓋]可以讓暗色更暗,亮色更亮。精由熟練掌握這些圖層技巧,可以讓插畫更上一層樓。讓我們開始創作一些更高階的插畫吧!

▶ 所有圖層架構介紹

在第 5 章中，將按照「星星」、「人物」和「霧」的名稱區分介紹相應的圖層。關於具體的使用方法，將在製作過程的頁面中進行解說。

KUMEKI 的 小筆記

「星空」插畫的創作中所使用的全部資料，將作為禮物贈送給您使用。
本書詳細說明了如何描繪滿天星空和充滿動態感的銀河，讓您可以在實際操作和確認的過程中，嘗試使用這些技巧。請務必好好活用吧！

▶ 塗色方法

介紹如何為星空的底層塗上暗色天空的漸層色。

本次的背景是以星空為主題,表現出從上空的深藍色天空往下漸層過渡為水藍色天空的變化。使用[漸層工具]中的[夜空],可以描繪出如右圖所示的漸層效果。然後再進一步進行色調補償,降低彩度,就可以呈現出逼真的夜空感。

KUMEKI 的小筆記

介紹本章使用的各種色調設定值。區分為「天空」、「銀河藍」、「銀河紅」、「星星」、「雲朵」、「太陽」等不同的分類。

天空
R=29
G=47
B=87

銀河藍
R=37
G=84
B=202

銀河紅
R=206
G=45
B=102

星星
R=83
G=98
B=216

雲朵
R=93
G=116
B=195

太陽
R=170
G=95
B=136

星空的描繪方法

我們將按步驟說明「星空」的描繪方法。星空是經常出現的插畫主題。學習如何描繪星空，並積極地加以應用吧！

使用［漸層工具］繪製夜空。
如果想改變顏色，請點擊［編輯］→［色彩補償］→［色相·明度·彩度］。

用［噴槍筆刷工具（飛沫）］將整個畫面塗上色。使用［粒子尺寸］可以改變星星的大小。

用水藍色的［飛沫］畫出尺寸較大的星星。如果畫太多會顯得繁雜，所以只要畫一點點就好。

選擇［漸層工具：描繪色］使用［透明色］在畫面上添加地平線上的明亮部分（太陽光）。透過增加畫面上的顏色，可以提高畫面的品質。

使用圖層效果中的「相加發光」以及「G筆」，試著在畫面上添加流星。複製圖層並進行模糊處理，可以讓流星發出美麗的亮光。

試著使用［紋理筆刷·樹木］描繪森林。只要適度地描繪，就能讓畫面看起來更有設計感。

完成！

藉由［圖層］→［新色調補償圖層］→［色彩補償］→［色彩平衡］，調整到自己喜歡的顏色即可完成！

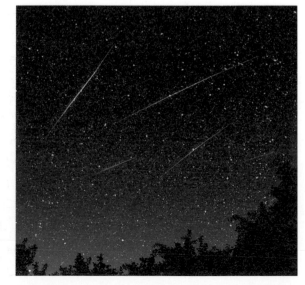

描繪星星、銀河、天空

▶ 描繪星星的底圖

由於本章的主題為「星空」，因此我們首先要畫出重要的星星。因為每種不同狀態的星空畫法都不相同，所以需要找到適合自己的描繪方法。

1 讓星星散落在整個天空

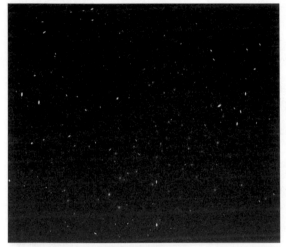

以 [飛沫筆刷] 描繪星星的草圖，將星星散佈描繪在整個畫面上。添加一些經過模糊處理的星星，呈現出更具真實的效果。

2 畫出細小的星星

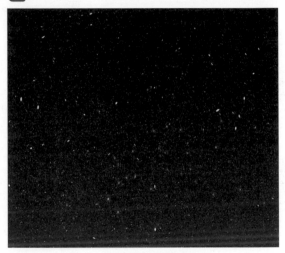

使用細小的 [飛沫筆刷] 描繪星星。

3 提升表現度

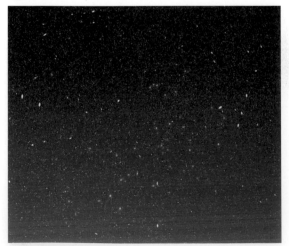

整體上使用 [覆蓋] 模式增加藍色調，並且調整其色調。

使用 [飛沫筆刷] 等工具，加入大小不同的星星，演出逼真的星空效果。

▶ 雲的描繪方法

介紹本章中使用的雲朵描繪方法。
描繪星空和雲朵時，畫面的平衡感也非常重要。

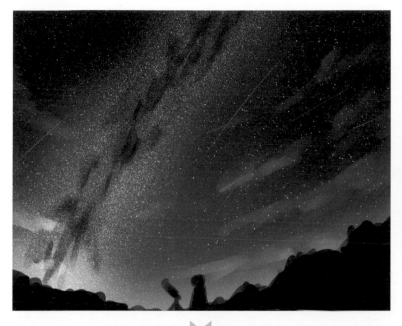

	雲ラフ
	雲ラフ
👁	雲
	雲ラフ
👁	遠景雲
👁	太陽明かり

將各部分進行圖層區分處理，逐一添加至插畫中。按照步驟進行，直到完成為止。

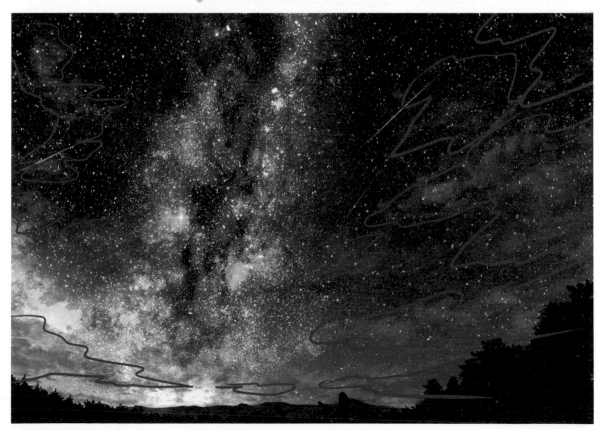

由於這幅插畫的主題是「星空」，因此加上雲朵時要避免妨礙到銀河的美感。

▶ 描繪銀河

從這裡開始,要描繪「銀河」這章節中重要的畫面要素。這條銀河的完成度也會影響整幅插畫的完成度,所以是非常重要的地方。

1 加上銀河的 定位參考

使用 [水彩筆刷] 和 [飛沫筆刷] 等工具來描繪銀河。
周圍散落的星星的平衡感非常重要。

在 [銀河] 的圖層中,先打開銀河的部分標示定位參考,再慢慢地將銀河描繪出來。

使用 [水彩筆刷] 描繪銀河的陰影。先以大致的定位參考描繪出陰影,然後再進行修改。

2 使銀河發光

使用 [細小飛沫筆刷] 和 [發光] 使銀河發光。然後,複製 [細小飛沫筆刷],並進一步加強亮光。

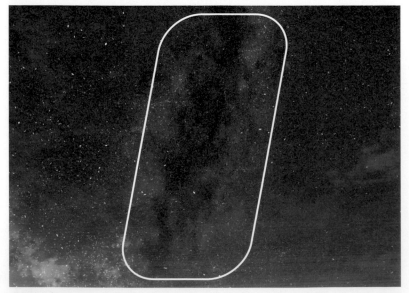

在追加了銀河的亮光後,逐漸消除陰影並進行形狀的調整。由於中心部分應該要有更多的陰影,因此要從外側開始逐漸將其陰影削薄。

3 追加發光部位

在森林後方添加發光效果和粉紅色的太陽光，可以為畫面增添色彩。隨著畫面資訊量的增加，森林的存在感也更加明顯，整個畫面呈現出一種很好的感覺。另外還在銀河中也添加了一點粉紅色。

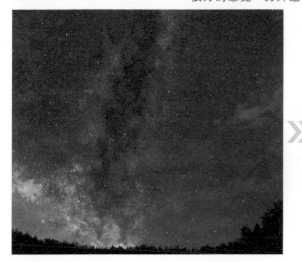 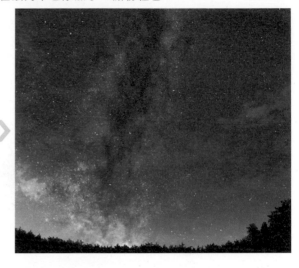

4 追加對比度

因為天空感覺有些昏暗，所以要使用[圖層]→[新色彩補償圖層]→[亮度・對比度]增加亮度和對比度。使用[圖層效果：加亮顏色（發光）]讓銀河的中心發出紫色的亮光。

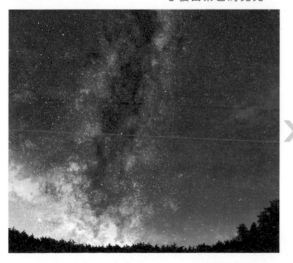 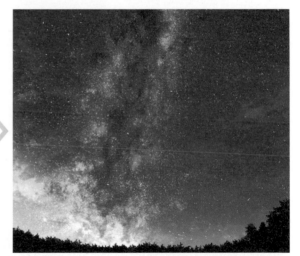

天空景色Point

使銀河發光

將太陽光照亮的天空添加在畫面的後方，可以增加畫面的色彩和鮮艷度。另外，讓銀河顯得更明亮的技巧是使用「圖層效果：加亮顏色（發光）」。通常的「發光」或「濾色」會使暗處也跟著變亮，但使用「加亮顏色（發光）」可以讓暗處保持不變，而明亮地的地方更加閃耀發亮。尤其是對於中央有陰影的銀河來說，這樣的處理方式更加有效。

5 追加更多星星

使用「飛沫筆刷」在空中添加了更多星星。為了突顯銀河的存在感，這裡使用［色彩增值］的方式，將銀河兩側的天空以藍色塗成較暗的感覺。

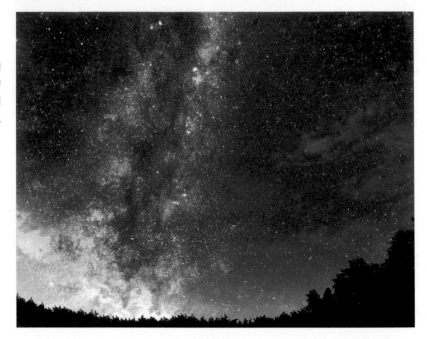

6 描繪較大的星星

使用「飛沫筆刷」畫一顆稍大一點的星星，接著再用「亮晶晶圓圈十字筆刷」增添銀河的光輝。注意不要過度使用以免顯得過於做作，只是稍微添加一點點就好。

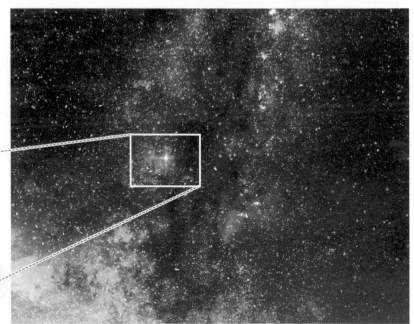

使用非常細小的［飛沫筆刷］在天空中追加無數的星星。

天空景色Point

描繪閃耀的星星

使用［加亮顏色（發光）］可以讓銀河的色彩變得鮮豔，但為了使銀河更加突顯出來，增加一些閃耀的星星作為銀河的裝飾。注意不要畫得太多，否則畫面會變得雜亂，少量描繪即可。此外，還可以使用覆蓋著處理讓天空與其他部分的色彩變暗，使銀河顯得更加閃耀突出。

7 描繪雲朵

使用「雲筆刷」和「濾色」模式繪製一些雲朵。由於不想妨礙星空，因此沒有在中央部位繪製。

8 描繪較暗的雲朵

使用[色彩增值]在下方添加較暗的雲朵，因為這是遠方的雲朵，所以描繪成細長的形狀，看起來會更有真實感。

透過描繪銀河下方部位的混濁區域，可以稍微增強原本僅是裝飾程度的雲朵存在感。

描繪山、人物

描繪星空時，不僅要描繪星空，還可以添加「山」或「人物」等元素，增加插畫的資訊量。山的描繪方法與第 1 章的富士山相同。

1 描繪山

區分圖層之後，在定位參考草圖的位置填入山的紋理。如果直接使用山的紋理的色調，會因為與背景色調相差太多而顯得很突兀，因此要設定為「剪裁」至山的圖層，並使用 [色彩增值] 使山變暗，配合背景的顏色。

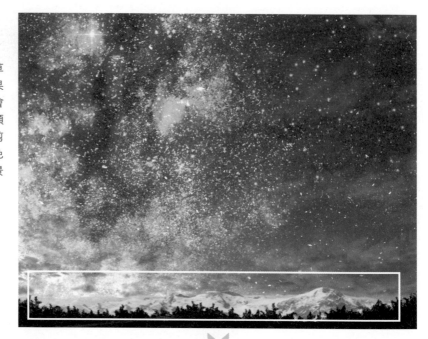

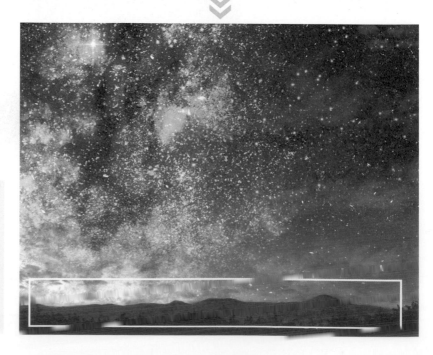

▶ 描繪人物

加入人物作為構圖中的一個亮點。
藉由畫面中追加的人物，可以讓插畫產生故事性。

1 描繪外形輪廓

在這幅插畫中，因為是夜空的關係，所以特意只畫出人物的剪影。

| 👁 | 天体望遠鏡 |
| 👁 | キャラ |

將「天體望遠鏡」、「角色人物」分別描繪在不同的圖層上。

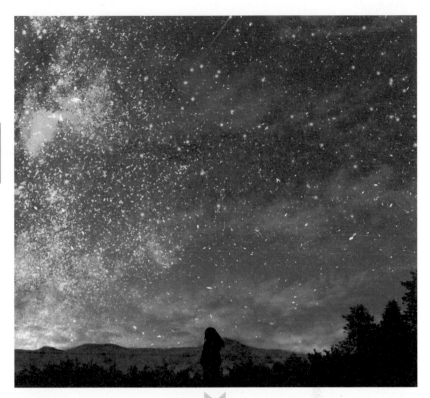

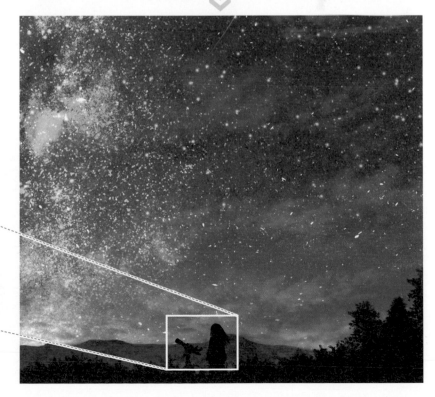

希望呈現人物前來觀賞星空的形象，所以畫了一個天文望遠鏡。

最後修飾

▶ 最終調整

完成了描繪整張插畫的步驟,現在進入最後的修飾階段。
最後的檢查是為了確保沒有問題或不滿意的部分。

1 進行最後的修飾

進行最後的修飾。
藉由 [圖層] → [新色調補償圖層] → [亮度・對比度]稍微降低亮度,增加對比度。

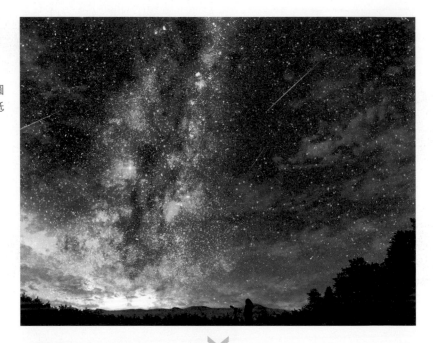

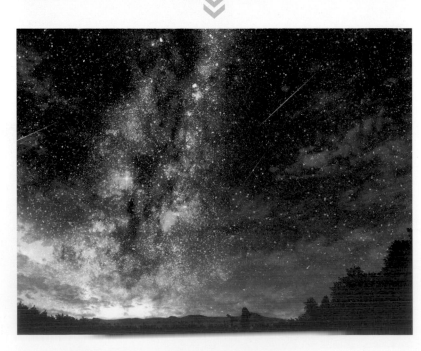

2 最後要再提升彩度

藉由 [圖層] → [新色調補償圖層] → [色彩平衡] 進行調整。
進一步增加藍色調和紅色調來提升彩度。

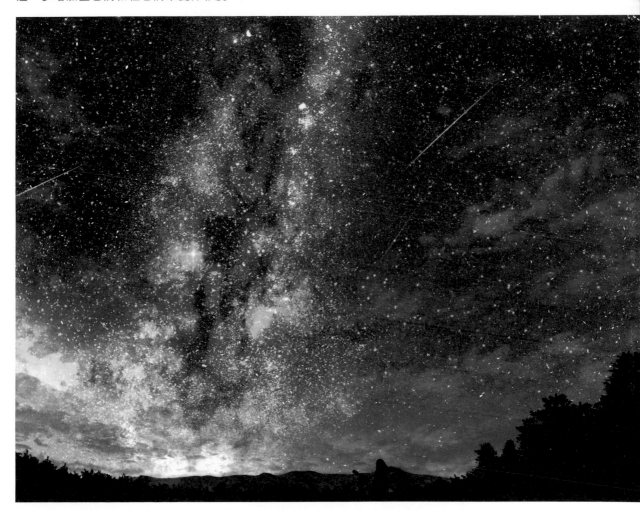

天空景色**Point**

插畫的重要要點

與左側的圖片相比,可以看到經
過修飾後,寫實地表現出星星環
繞在寧靜的藍色天空中,非常簡
潔和優美。我覺得這樣很好。然
而,既然天空才是主角,我認為
一幅能夠引起觀眾注意的感人插
畫,仍然應該是那一片色彩鮮明
且誇張的天空吧。

使用於左頁

最後使用「色彩平衡」
進行整體色調的微調,
確認沒有問題後,插畫
就完成了!

電繪系列

CLIP STUDIO PAINT 筆刷素材集
由雲朵、街景到質感

作者：Zounose、角丸圓
ISBN：978-957-9559-25-6
定價：550

CLIP STUDIO PAINT 筆刷素材集
黑白插圖／漫畫

作者：背景倉庫
ISBN：978-957-9559-65-2
定價：550

CLIP STUDIO PAINT 筆刷素材集
西洋篇

作者：Zounose、角丸圓
ISBN：978-626-7062-13-5
定價：550

增添角色魅力的上色與圖層技巧
角色人物の電繪上色技法

作者：kyachi
ISBN：978-626-7062-03-6
定價：450

帥氣女性描繪攻略

作者：玄光社
ISBN：978-626-7062-00-5
定價：450

眼鏡男子の畫法

作者：神慶、MAKA、ふぁすな、木野花ヒランコ、
　　　　まゆつば、鈴木 類
ISBN：978-626-7062-17-3
定價：450

**閃耀眼眸的畫法 DELUXE
各種眼睛注入生命的絕技！**

作者：玄光社
ISBN：978-626-7062-22-7
定價：450

真愛視角構圖の描繪技法

作者：玄光社
ISBN：978-626-7062-69-2
定價：450

針對繪圖初學者の快速製作插畫繪圖技巧

作者：ももいろね
ISBN：978-626-7062-68-5
定價：450

用手機畫畫！初學數位繪圖教學指南書

作者：(萌)表現探求サークル
ISBN：978-626-7062-40-1
定價：300

▶ 電繪作品集系列

吉田誠治作品集&掌握透視技巧

作者：吉田誠治
ISBN：978-957-9559-61-4
定價：450

PLUS青十紅畫冊&時尚彩妝插畫技巧

作者：青十紅
ISBN：978-626-7062-71-5
定價：480

Aspara作品集
A collection of illustrations
that capture moments 2015-2023

作者：Aspara
ISBN：978-626-7062-91-3
定價：600

essence
Haru Artworks x Making

作者：Haru
ISBN：978-626-7409-06-0
定價：550

奇幻插畫速寫集
來自世界頂尖奇幻藝術創作者的插畫速寫

作 者：Future PLC
ISBN：978-579-9559-17-1
定 價：550

獸人‧擬人化
人外角色設計の訣竅

作 者：墨佳 遼
ISBN：978-626-7062-24-1
定 價：500

遊戲動漫人體結構造型手繪技法

作 者：肖瑋春、劉昊
ISBN：978-986-6399-63-3
定 價：500

獸人姿勢集
簡單4步驟學習素描＆設計

作 者：玄光社
ISBN：978-986-0676-52-5
定 價：450

從零創造
角色設計與表現方法の訣竅

作 者：紅木春
ISBN：978-626-7062-41-8
定 價：450

天空景色的描繪方法

作　　者	KUMEKI（クメキ）
翻　　譯	楊哲群
發　　行	陳偉祥
出　　版	北星圖書事業股份有限公司
地　　址	234 新北市永和區中正路 462 號 B1
電　　話	02-2922-9000
傳　　真	02-2922-9041
網　　址	www.nsbooks.com.tw
E-MAIL	nsbook@nsbooks.com.tw
劃撥帳戶	北星文化事業有限公司
劃撥帳號	50042987
製版印刷	皇甫彩藝印刷股份有限公司
出 版 日	2024 年 01 月

【印刷版】
ISBN　　978-626-7062-85-2
定　　價　新台幣 460 元

【電子書】
ISBN　　978-626-7062-86-9(EPUB)

Soramoyo no Kakikata
Copyright ©2022 KUMEKI, ©2022 GENKOSHA Co.,Ltd.
All rights reserved.
Originally published in Japan by Genkosha Co.,Ltd, Tokyo.
Chinese (in traditional character only) translation
rights arranged with Genkosha Co.,Ltd

Printed in Taiwan

國家圖書館出版品預行編目 (CIP) 資料

天空景色的描繪方法 / KUMEKI 作；楊哲群翻譯．
新北市：北星圖書事業股份有限公司，
2024.01 144 面；18.2 × 25.7 公分
ISBN 978-626-7062-85-2(平裝)

1.CST: 電腦繪圖 2.CST: 插畫 3.CST: 繪畫技法

956.2　　　　　　　　　　　　112015675

臉書官網

北星官網

LINE

蝦皮商城